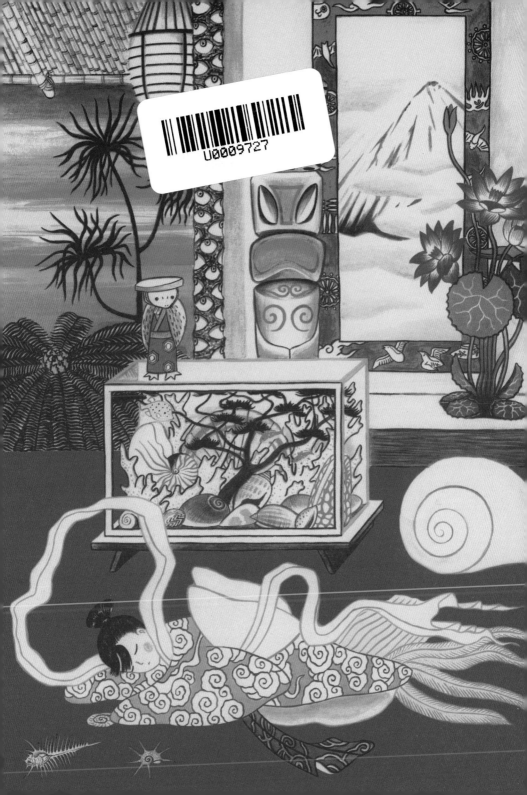

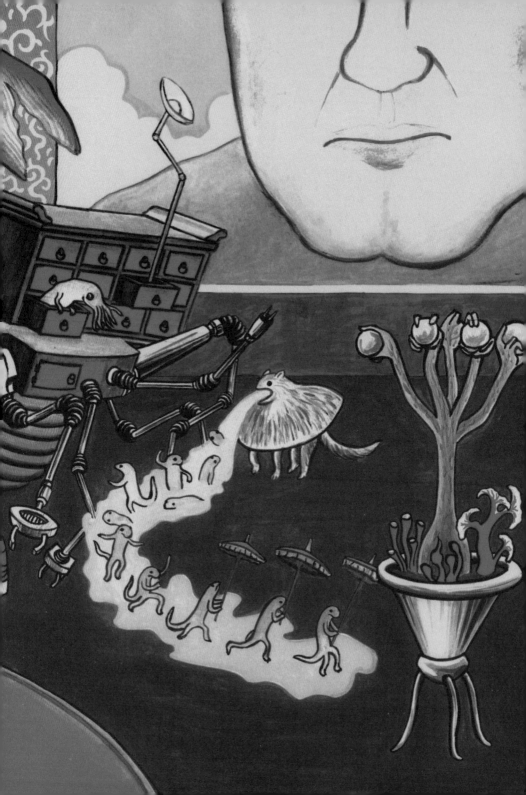

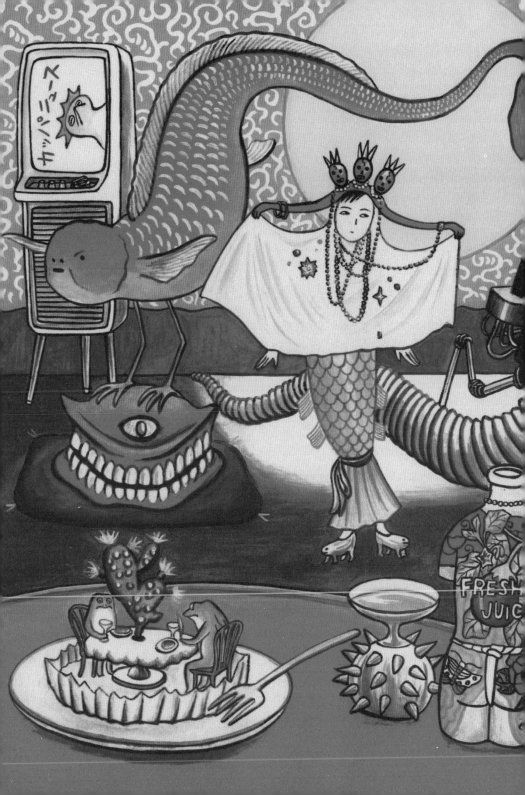

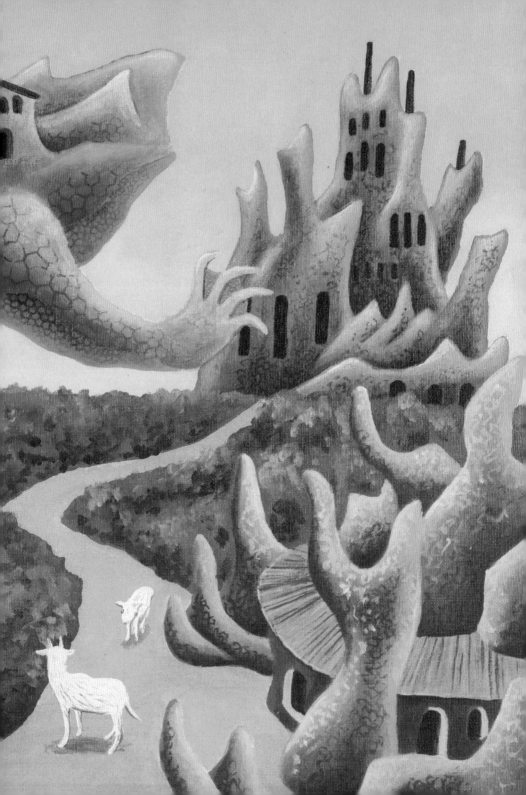

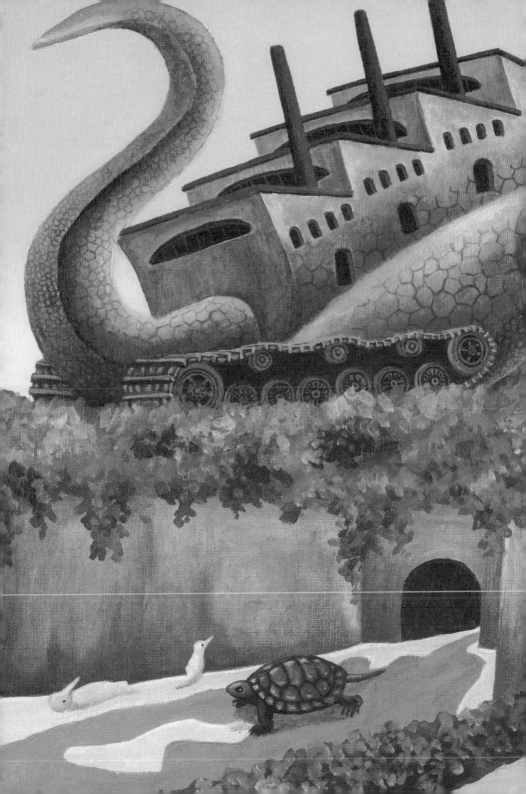

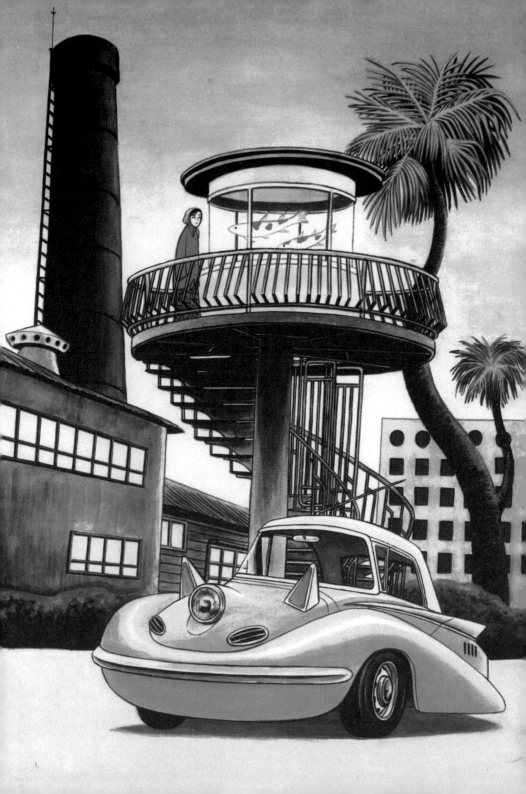

増訂版

潜水艇河童族
はたらくカッパ

逆柱意味裂
逆柱いみり

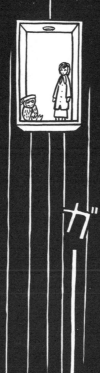

ガ

ッ

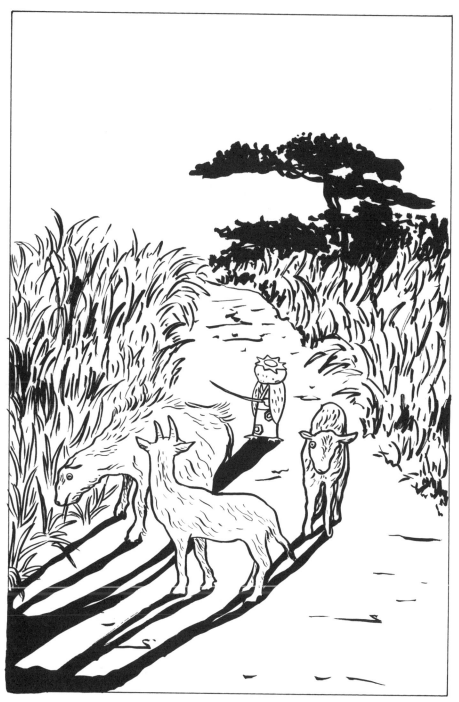

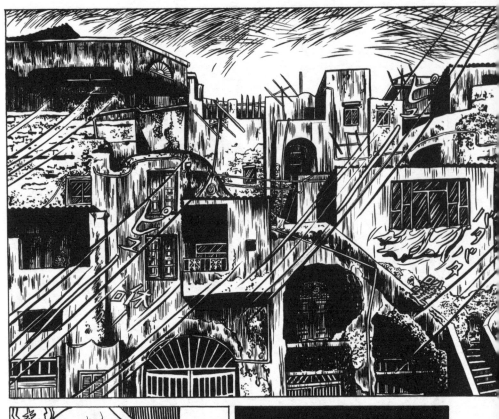

喂

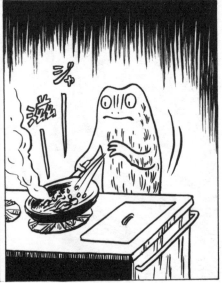

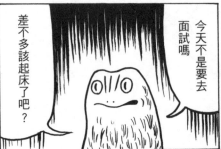

差不多該起床了吧？

今天不是要去面試嗎

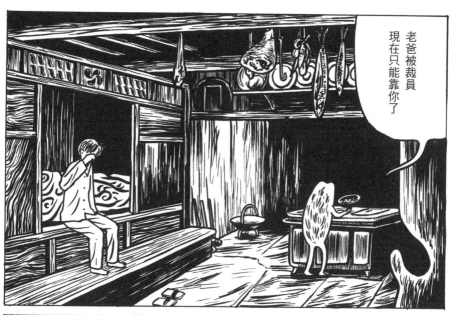

老爸被裁員
現在只能靠你了

能力變差也就罷了，
偏偏又生了怪病
還變成這副模樣
沒辦法做服務業了

你一定會及格的
我再用高級食材煮
一些好吃的給你吃

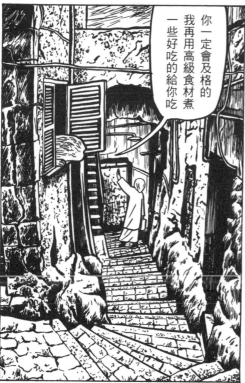

味道怎樣？

今天好冷哪！

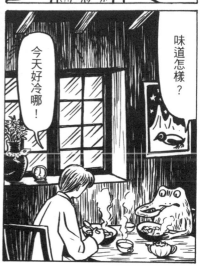

天氣也太冷了

ビュウ

這樣我在面試發揮不了實力

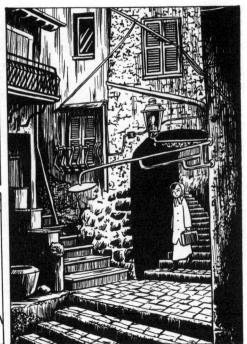

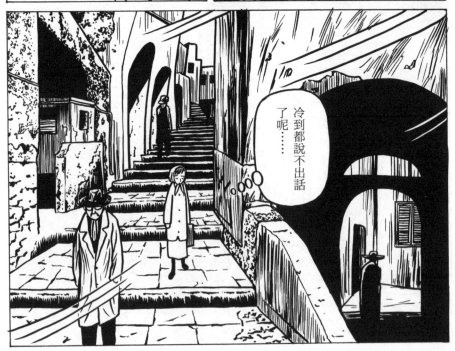

冷到都說不出話了呢……

14

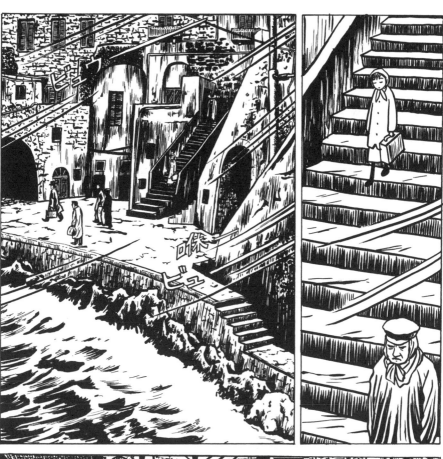

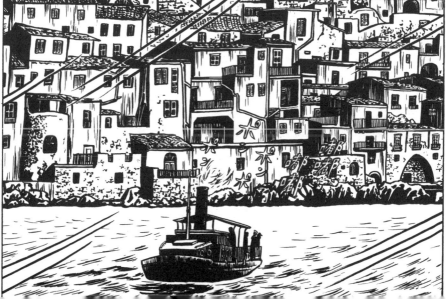

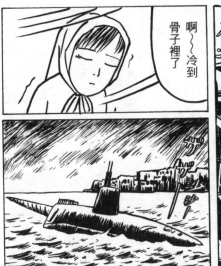

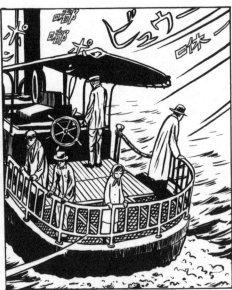

啊～～冷到骨子裡了

從這裡往更北邊的海邊發生過潛艇意外

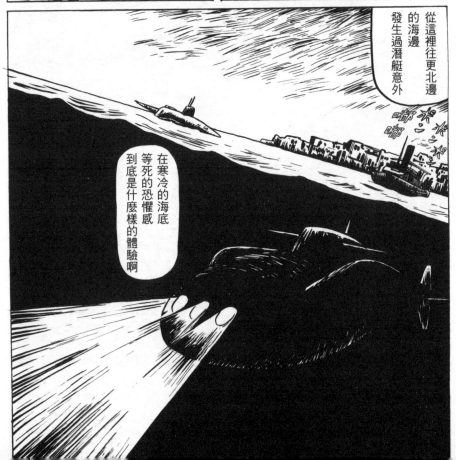

在寒冷的海底等死的恐懼感到底是什麼樣的體驗啊

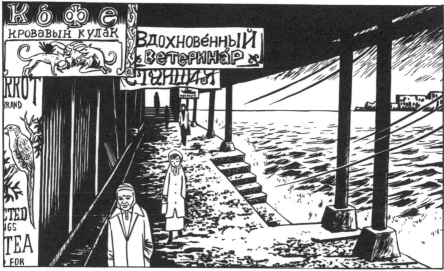

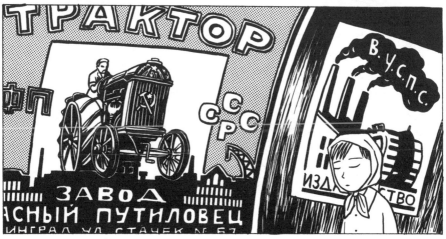

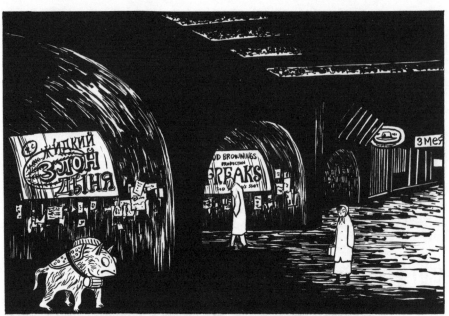

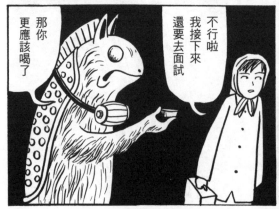

起作用了

喔～～～

勇力氣加倍

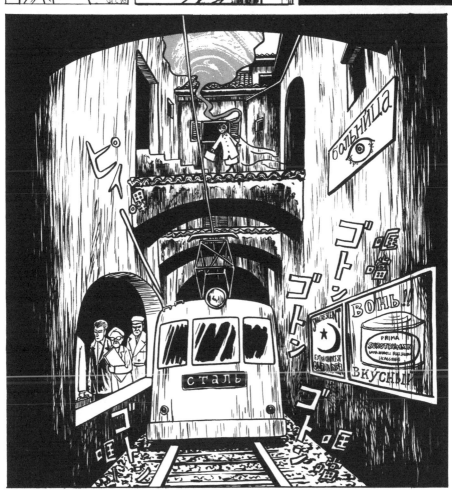

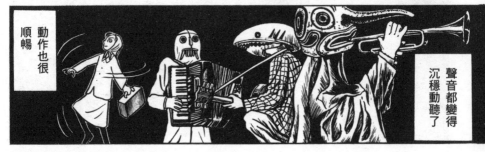

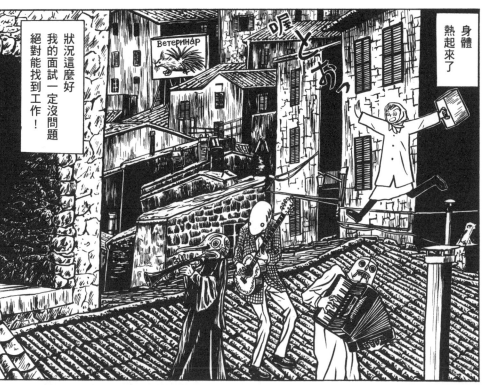

身體
熱起來了

狀況這麼好
我的面試一定沒問題
絕對能找到工作！

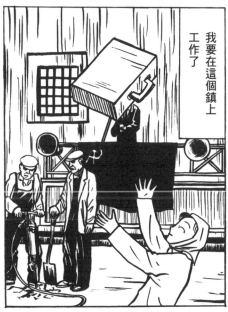

我要在這個鎮上
工作了

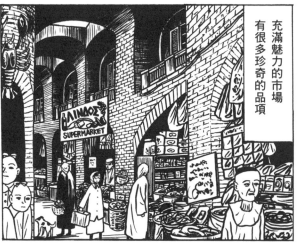

充滿魅力的市場
有很多珍奇的品項

國外進口的罐頭
是什麼味道呢

咖啡館裡
蛋糕看起來真好吃

第一個月的薪水
就拿來買頂帽子
送老爸吧

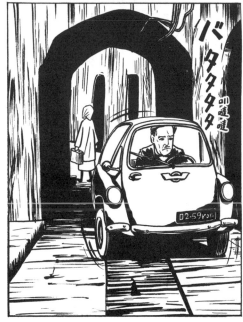

我要穿著這種衣服

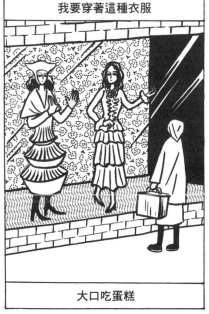

大口吃蛋糕

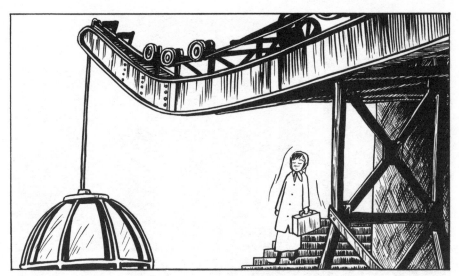

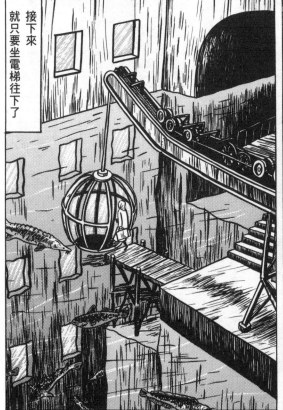

接下來
就只要坐電梯往下了

啊……
這魚還真大隻

……那麼

ゴボ
ゴボ
叻噠

哇!!

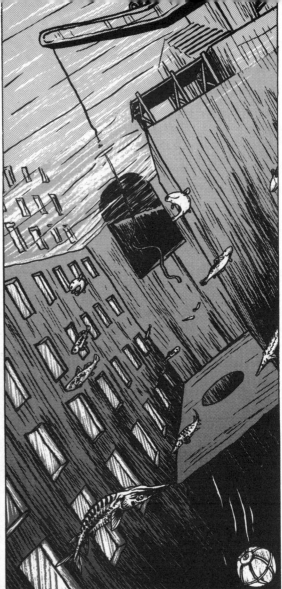

發現大毛蟹!

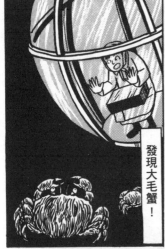

海膽跟干貝
也到處都是

美味的寶庫啊

真讓人開心

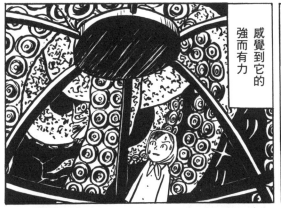

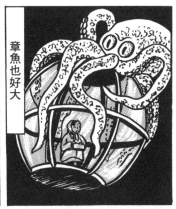

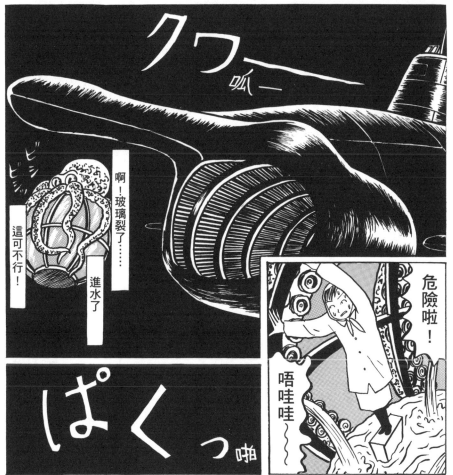

捉到大章魚了！

老大！

呱

刷新紀錄等級的唷！！！

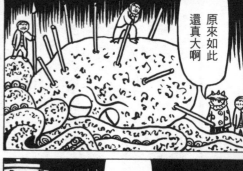

原來如此 還真大啊

ギュル咬溜咬溜
ギュル

我才想問你是誰呢？

你是誰？！

バリ喀哩バリ

這是什麼？

？

28

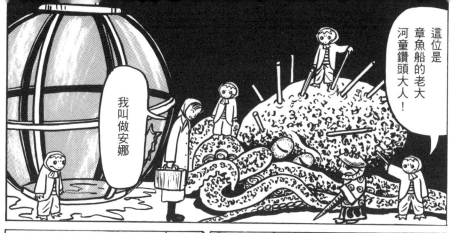

這位是章魚船的老大河童鑽頭大人！

我叫做安娜

我有很重要的事

能讓我回陸地嗎

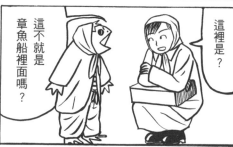

這裡是？

這不就是章魚船裡面嗎？

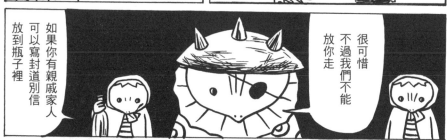

很可惜不過我們不能放你走

如果你有親戚家人可以寫封道別信放到瓶子裡

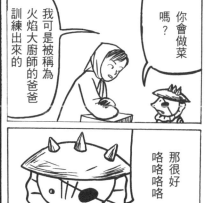

你會做菜嗎？

我可是被稱為火焰大廚師的爸爸訓練出來的

那很好

咯咯咯咯

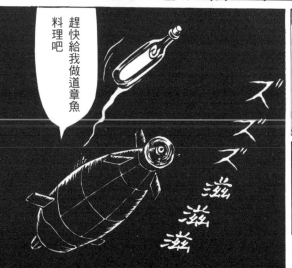

趕快給我做道章魚料理吧

ズズズ滋滋滋

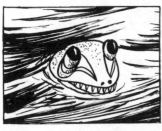

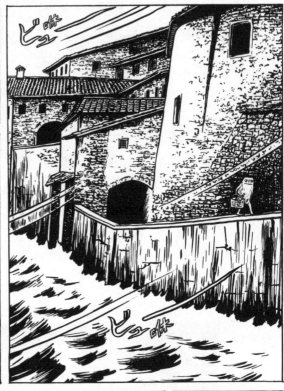

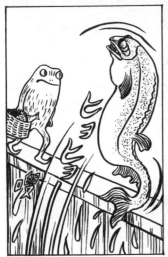

父親

我在潛水艇裡
開始上班了
看來短期之內
大概回不去了
我會寄錢回家
請保重身體

有你的信喔

ゲッゲッゲゲ
嘎嘎

ゲホッ嘔

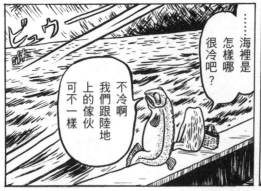

喔……

……海裡是
怎樣哪
很冷吧？

不冷啊
我們跟陸地
上的傢伙
可不一樣

TAKOBUNE 章魚船

〰〰〰 SUBMARINE

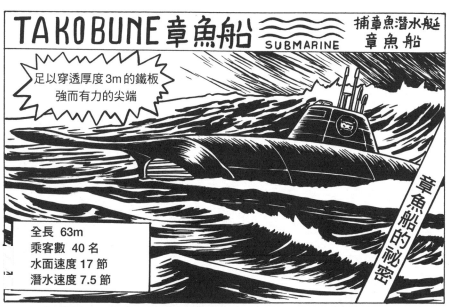

足以穿透厚度3m的鐵板
強而有力的尖端

章魚船的祕密

全長　63m
乘客數　40 名
水面速度 17 節
潛水速度 7.5 節

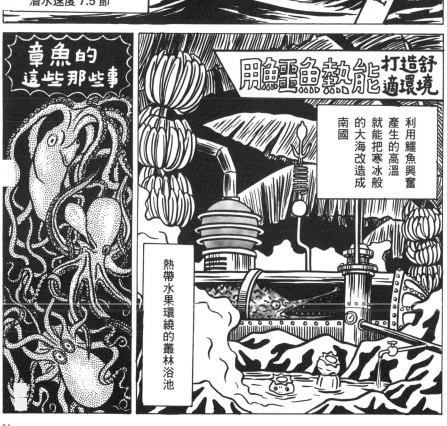

章魚的
這些那些事

用鱷魚熱能打造舒適環境

利用鱷魚興奮
產生的高溫
就能把寒冰般
的大海改造成
南國

熱帶水果環繞的叢林浴池

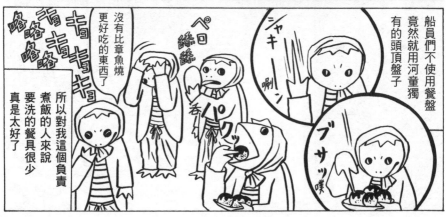

攻擊!!

ギュルルル啾嚕嚕

是舞菇船

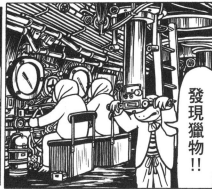

發現獵物!!

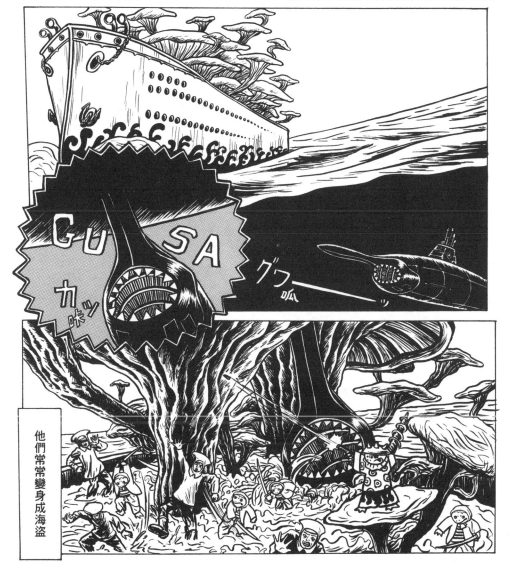

GU SA

グワ呱

カッ

他們常常變身成海盜

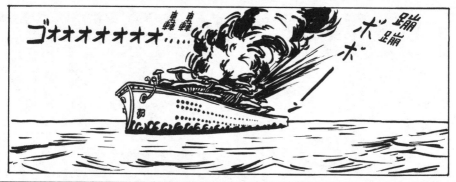

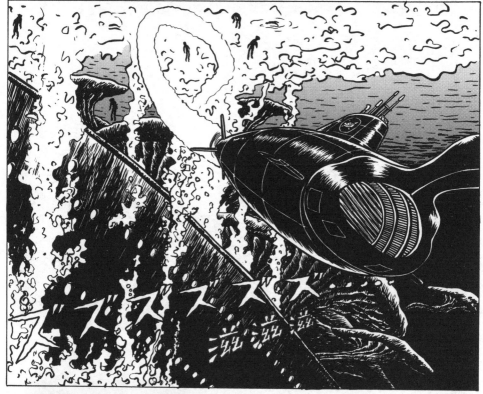

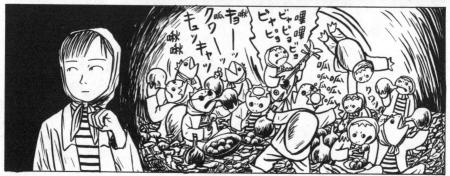

喂

啊

章魚燒焦了

算了

幫我把酒拿來

我去捕章魚

榴槤大章魚

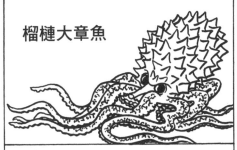

據說它口器的劇毒是眼鏡蛇的兩倍，會散發出比大便臭五倍的強烈口臭，可是肉的美味是神戶牛十倍左右。捕獵它的豪傑若帶著女人同行，運勢會上升。

夢幻的榴槤大章魚只有艦長能抓得到

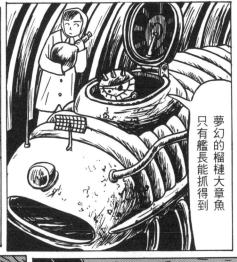

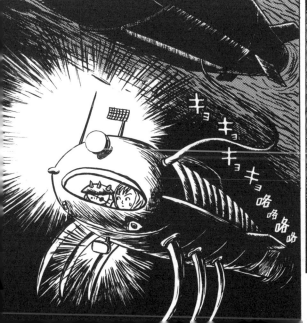

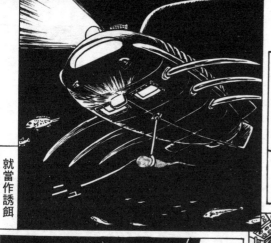

就當作誘餌

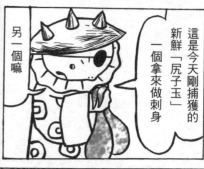

另一個嘛

這是今天剛捕獲的
新鮮「尻子玉」
一個拿來做刺身

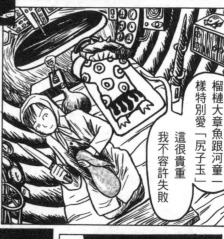

榴槤大章魚跟河童一
樣特別愛「尻子玉」
這很貴重
我不容許失敗

我們就一邊喝酒
一邊去重點巡邏吧

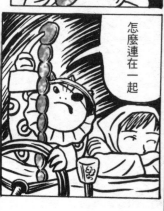

嗯

怎麼連在一起

キョキョキョ咕咕咕咕

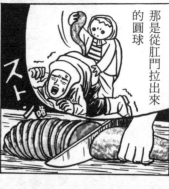

尻子玉

ストン
ストン
咕咕

ストン
咕

那是從肛門拉出來
的圓球

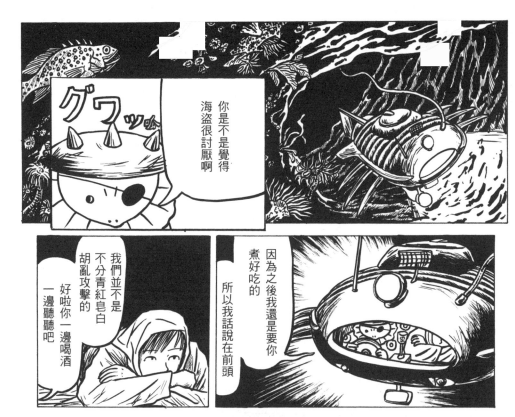

關於教科書也沒教的河童歷史

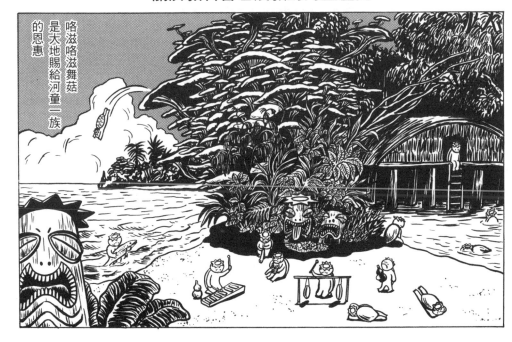

但是在某個晴朗的日子

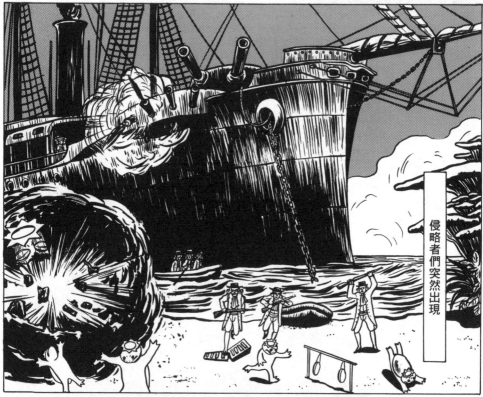

侵略者們突然出現

只會用相撲技戰鬥的河童們面對現代化的武器馬上就投降了

被當成奴隸做苦工

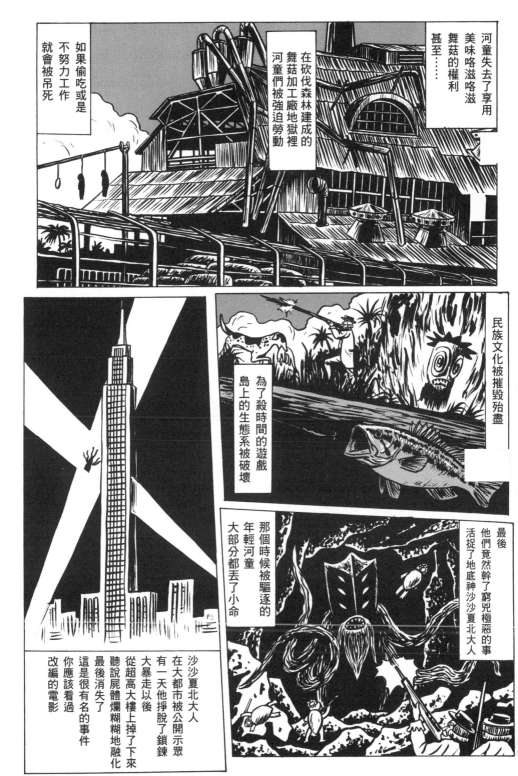

河童失去了享用
美味咯滋咯滋
舞菇的權利
甚至……

在砍伐森林建成的
舞菇加工廠地獄裡
河童們被強迫勞動

如果偷吃或是
不努力工作
就會被吊死

民族文化被摧毀殆盡

為了殺時間的遊戲
島上的生態系被破壞

最後
他們竟然幹了窮兇極惡的事
活捉了地底神沙沙夏北大人

那個時候被驅逐的
年輕河童
大部分都丟了小命

沙沙夏北大人
在大都市被公開示眾
有一天他掙脫了鎖鍊
大暴走以後
從超高大樓上掉了下來
聽說屍體爛糊糊地融化
最後消失了
這是很有名的事件
你應該看過
改編的電影

地底之神的死亡

祂的詛咒

引發長期休眠的

蘇摩比尼火山的

大爆發

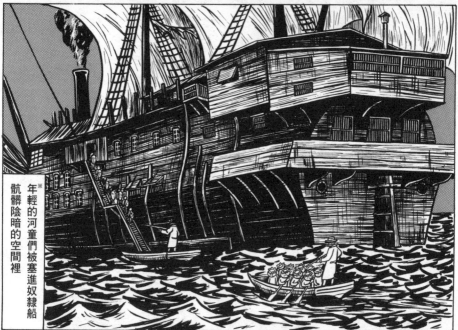

※年輕的河童們被塞進奴隸船骯髒陰暗的空間裡

※老河童和生病的河童則都被拋下了

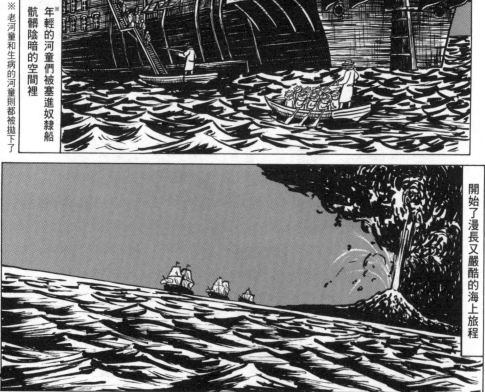

開始了漫長又嚴酷的海上旅程

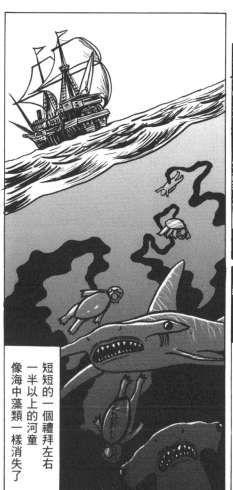

疾病在船艙裡蔓延開來

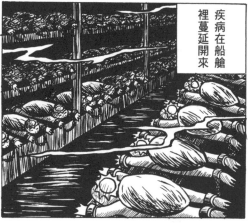

拚死的反抗也很輕易就被鎮壓下來

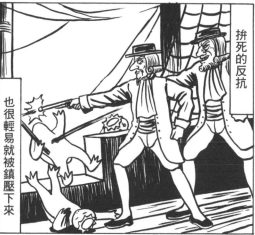

短短的一個禮拜左右一半以上的河童像海中藻類一樣消失了

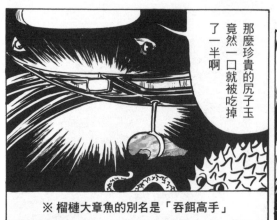

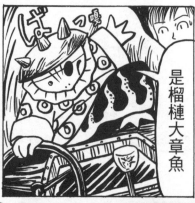

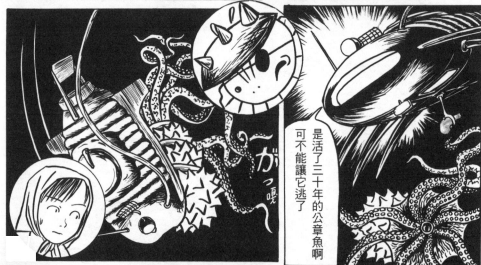

※ 榴槤大章魚的別名是「吞餌高手」

※ 據說它臨死的口臭比狗屎還臭十倍

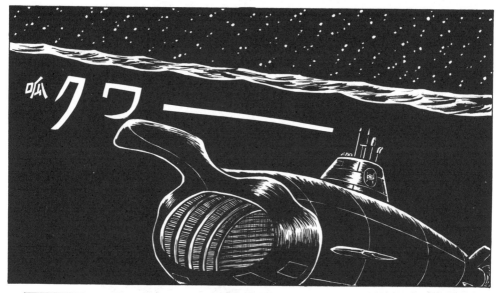

呱クワ――

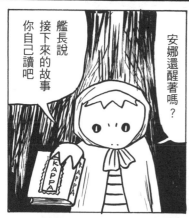

艦長說
接下來的故事
你自己讀吧

安娜還醒著嗎？

ぺたぺた
啪達啪達

還畫成漫畫了

啊……

我已經交給你了
你好好讀
好好感動吧～

那就晚安了

ぺた
ぺた
啪噠啪噠

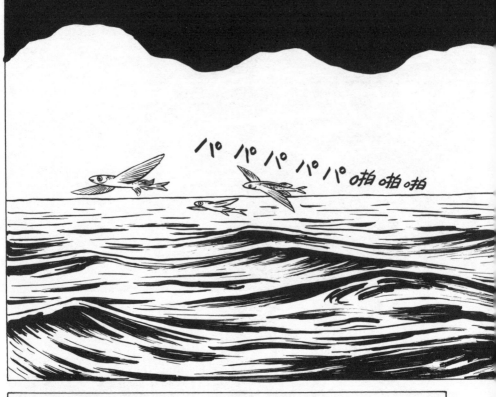

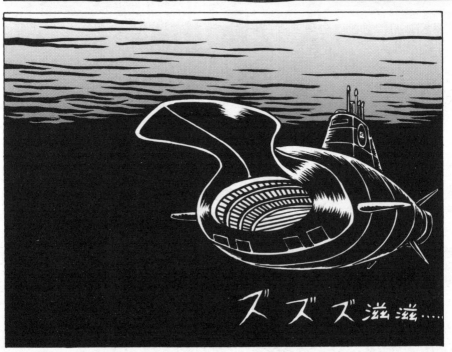

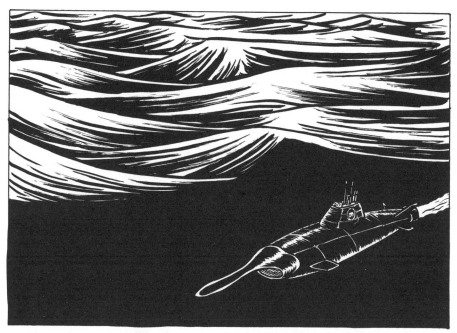

今天的心情
好想吃點甜甜苦苦的泥狀
食物啊

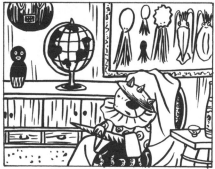

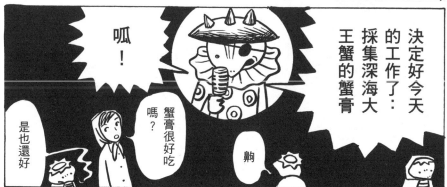

決定好今天
的工作了：
採集深海大
王蟹的蟹膏

呱！

蟹膏很好吃
嗎？

是也還好

鮈

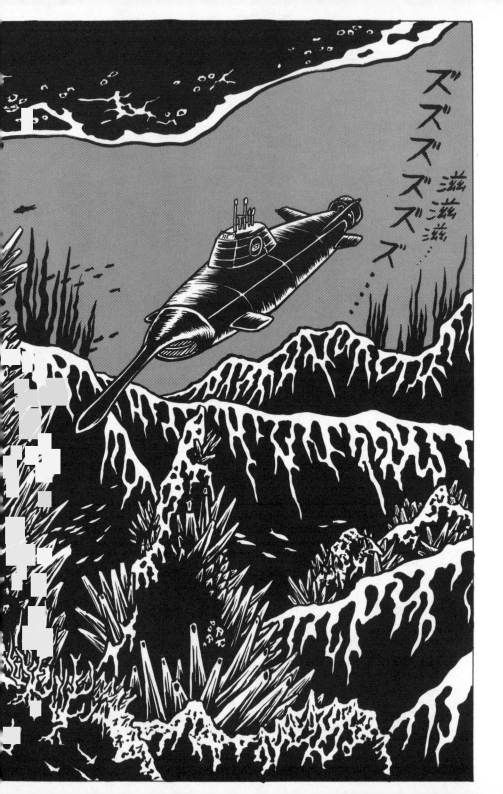

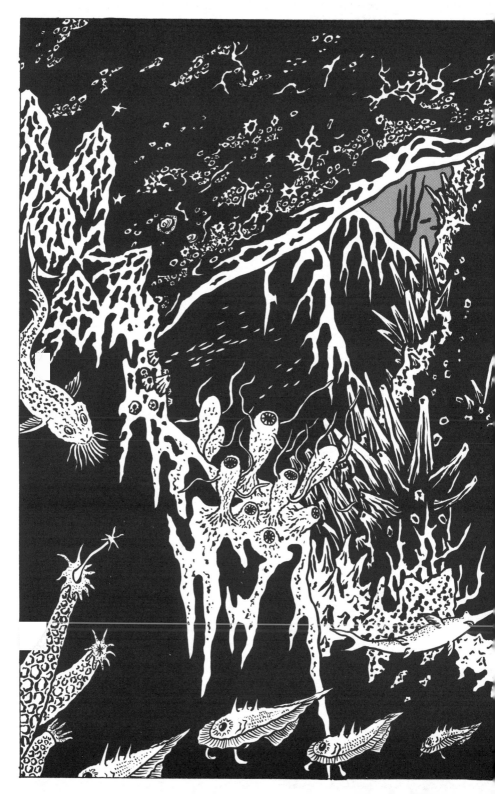

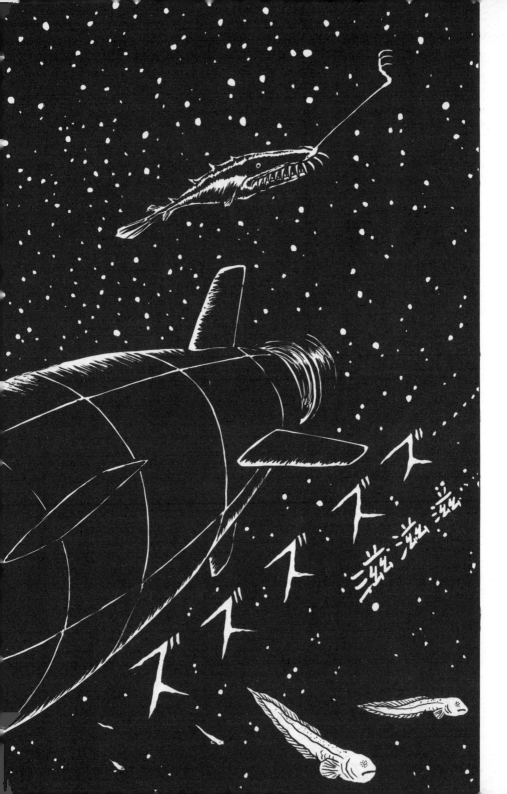

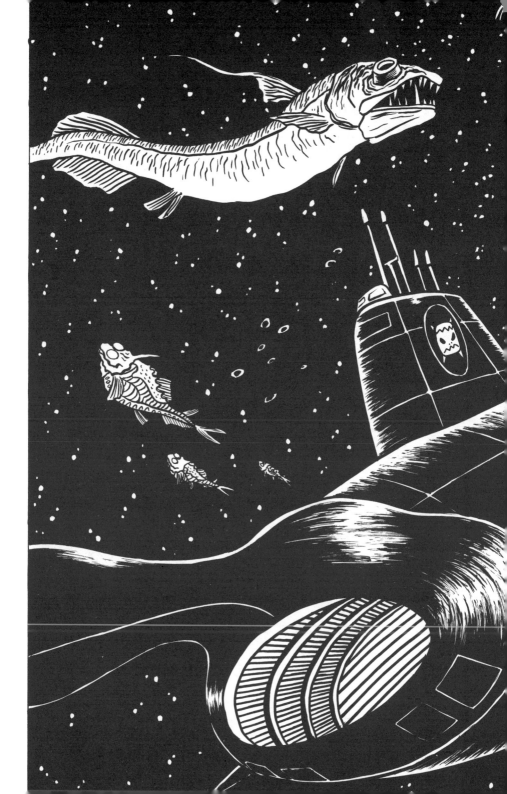

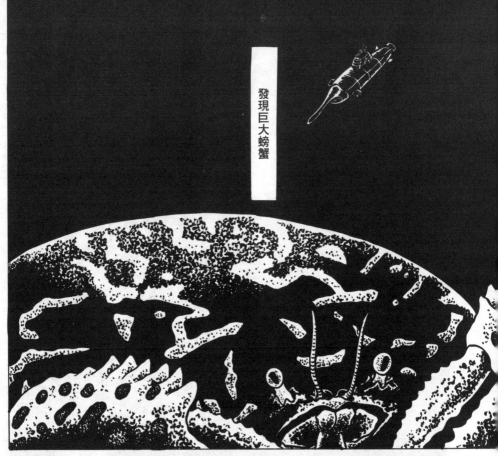

發現巨大螃蟹

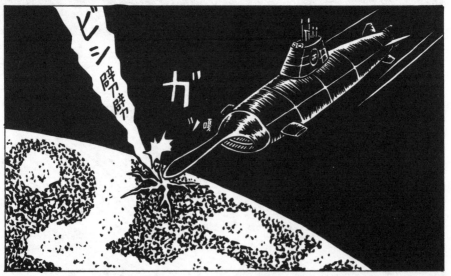

バリッ砕

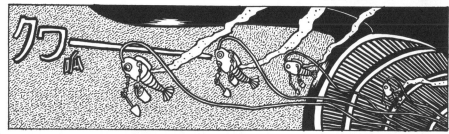

クワ ㅁん

大豊收

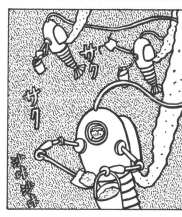

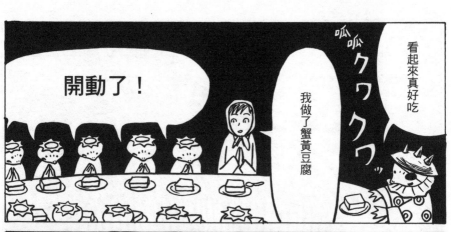

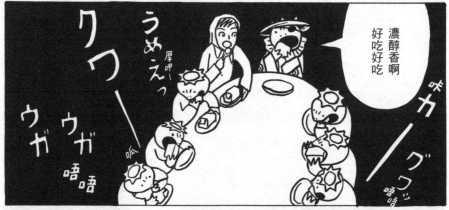

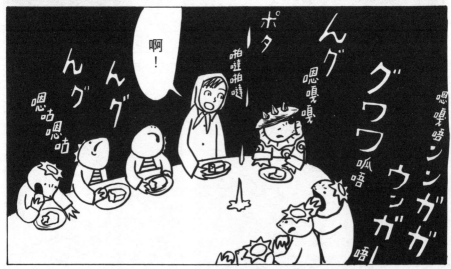

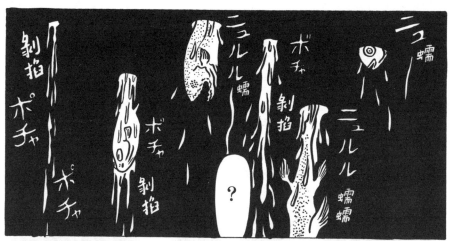

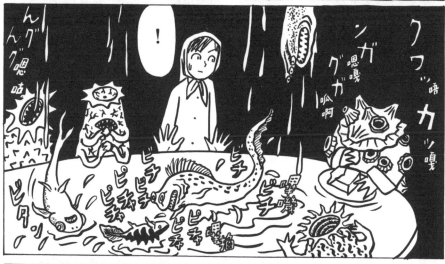

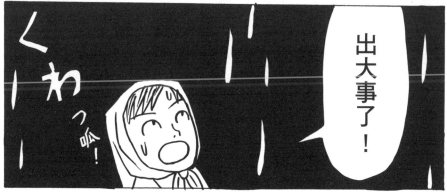

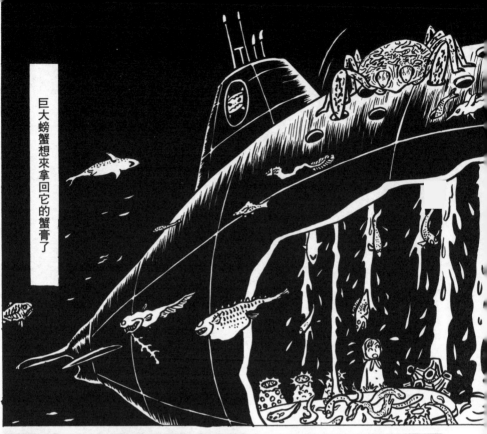

巨大螃蟹想來拿回它的蟹膏了

得去避避難了！

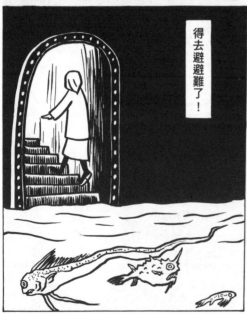

河童跟藤壺或海葵一樣
可以適應水裡的生活

但人類可就做不到了

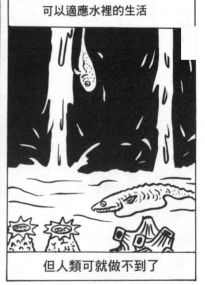

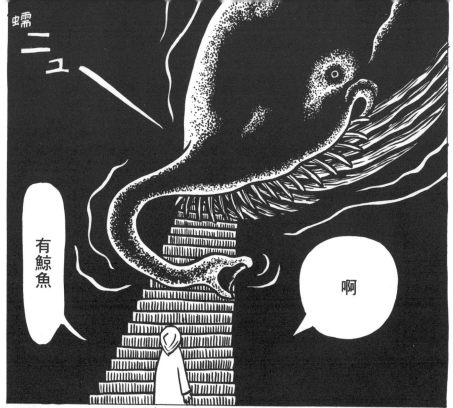

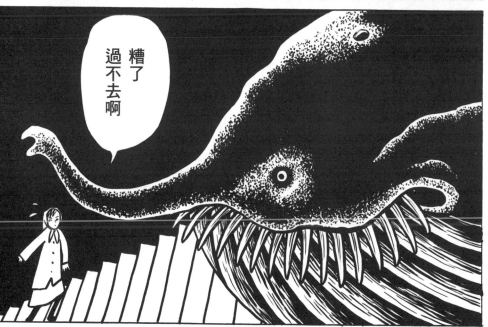

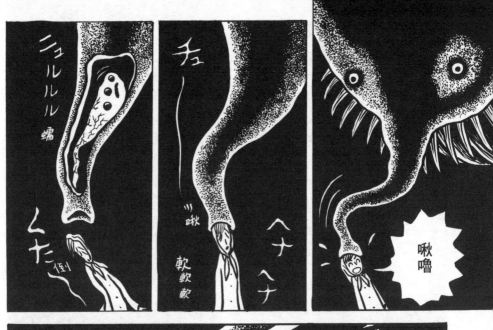

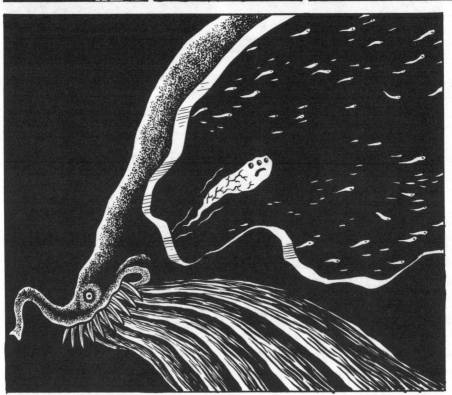

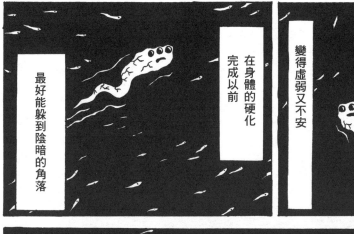

剛脫皮的我
軟綿綿的

變得虛弱又不安

在身體的硬化
完成以前

最好能躲到陰暗的角落

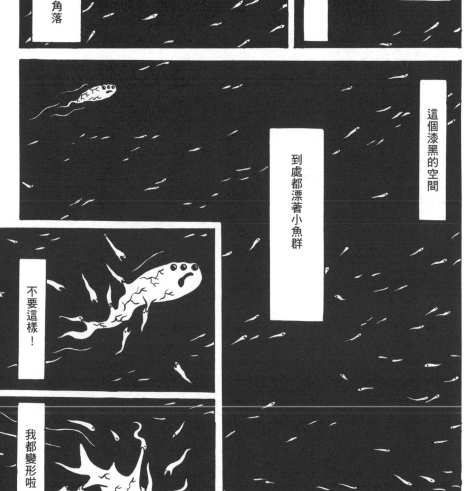

這個漆黑的空間

到處都漂著小魚群

不要這樣！

我都變形啦

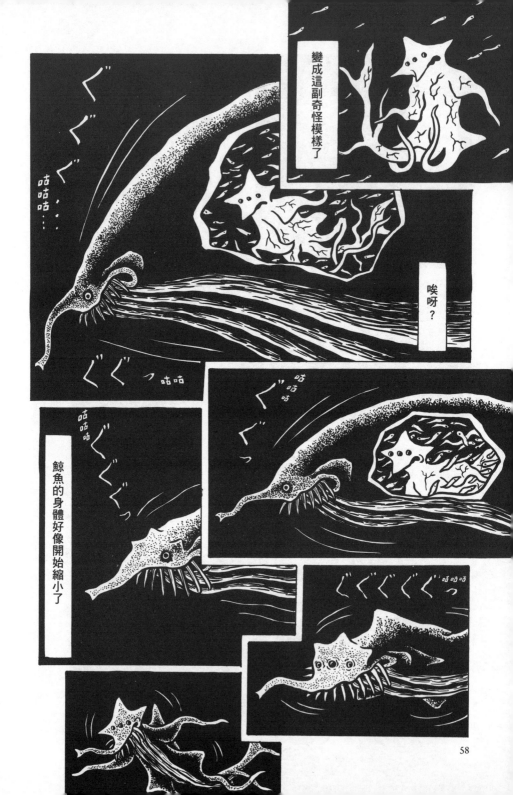

58

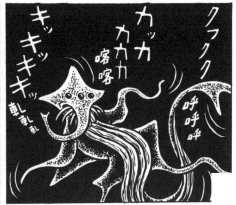

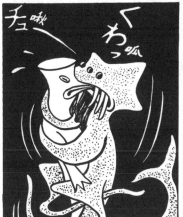

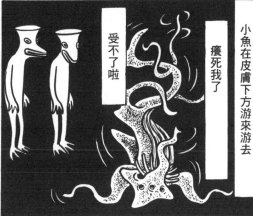

小魚在皮膚下方游來游去

癢死我了

受不了啦

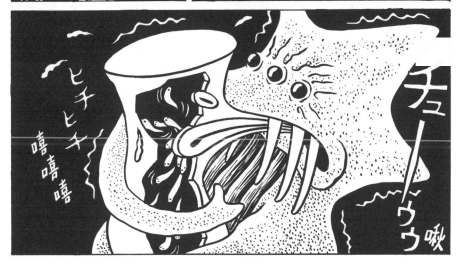

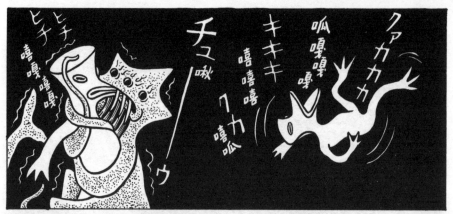

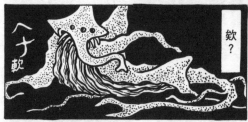

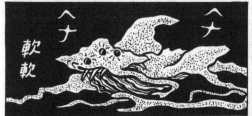

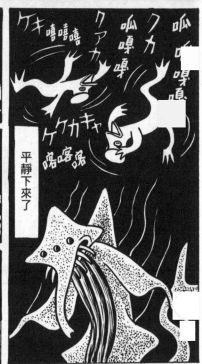

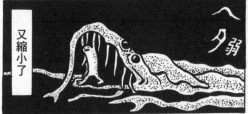

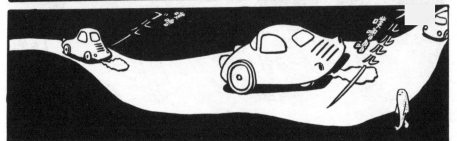

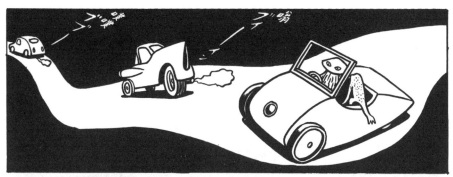

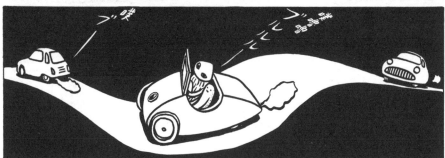

大螃蟹的蟹膏裡好像含有神經毒成份
真是太有趣了

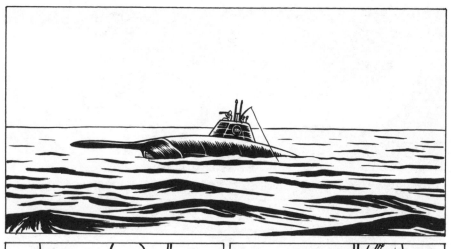

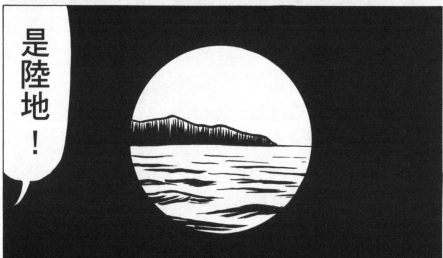

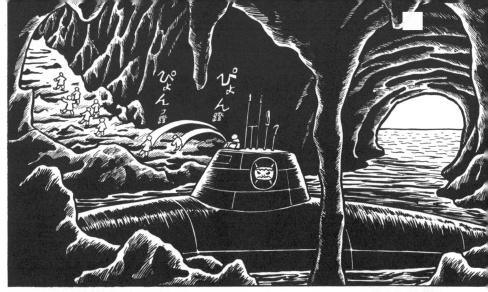

這邊有好喝的酒喔

以前還有好玩的「鬥水蟲」

哈哈哈

好久沒看到地表了

喂 安娜！

嘰呱——

像是外國的空氣一樣 有種特別的味道

呱呱

成群結隊

我們兩個是負責採買食材的，所以不是往那邊走喔

市場跟繁華鬧區是反方向

趕緊把工作做完吧

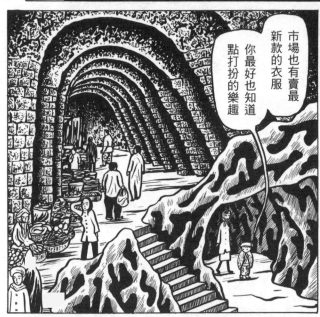

市場也有賣最新款的衣服

你最好也知道點打扮的樂趣

不過，這衣服看起來怎麼樣？

很帥氣！

是嗎

那就好

クワッ

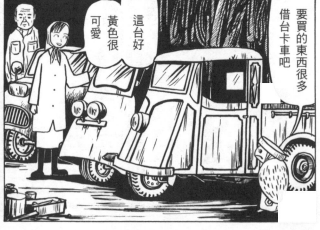

要買的東西很多借台卡車吧

這台好可愛

黃色很

那開車就麻煩你啦小隻的我真是沒辦法呢

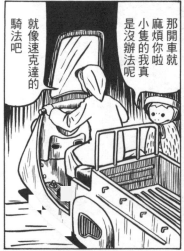

就像速克達的騎法吧

喔！

這好有趣！

バタタバタタタ……

叭噠噠噠

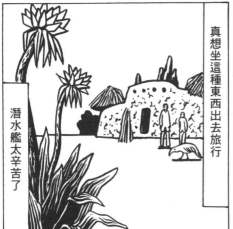

真想坐這種東西出去旅行

潛水艦太辛苦了

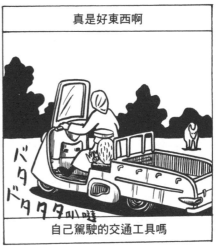

真是好東西啊

自己駕駛的交通工具嗎

バタドタタタ叭噠

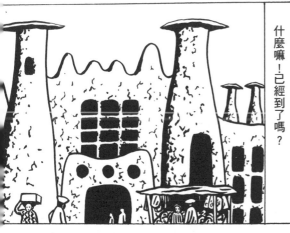

什麼嘛！已經到了嗎？

這種爽快感……

喂～到市場了放慢速度嘍。

バタタタ叭噠噠噠

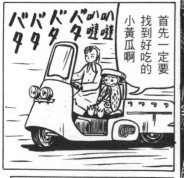
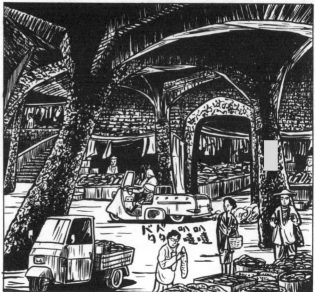

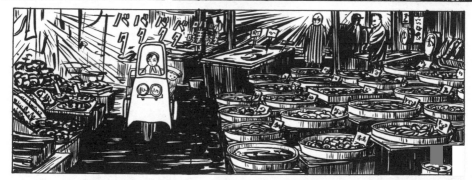

カリ
ポリ
噛噛

這怎麼樣
黃色的……

啊……不過皮
太厚了不行

淡淡的甜味
像是會把河童
的心帶到遠方

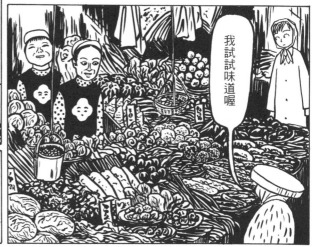

我試試味道喔

這也是吃的吧

是啊
剝了皮直接啃
很好吃喔

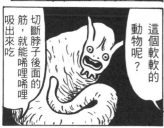

這個軟軟的
動物呢？

切斷脖子後面的
筋，就能唏哩唏哩
吸出來吃

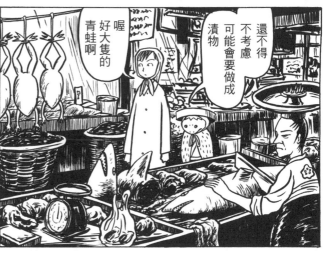

喔
好大隻的
青蛙啊

還不得
不考慮
可能會要做成
漬物

不用了

那真是太好了

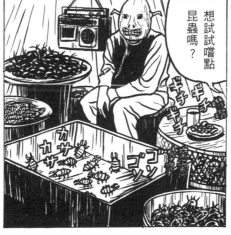

想試試嚐點
昆蟲嗎？

ギチ
ギチ
ギチ

カサ
カサ

ゴコ
ソッ

辣嗎？

吃起來很有趣
味道一般般

酸酸苦苦

ちゅる
ちゅる
噛噛

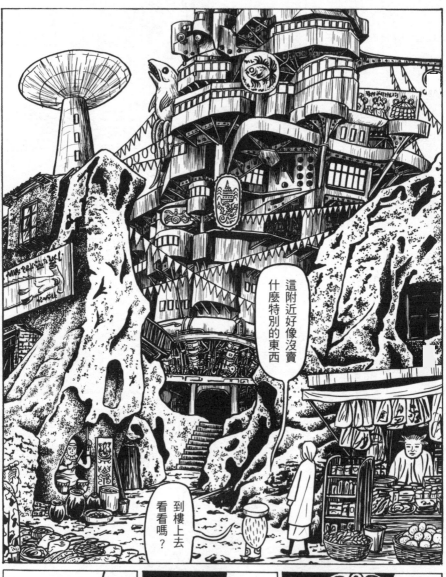

這附近好像沒賣
什麼特別的東西

到樓上去
看看嗎？

是嗎？

這個月開始
搬到五樓了

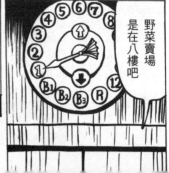

野菜賣場
是在八樓吧

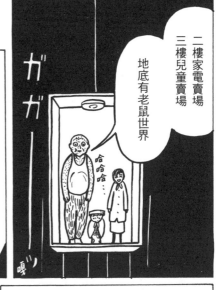

二樓家電賣場
三樓兒童賣場

地底有老鼠世界

哈哈哈

ガガー

嘎

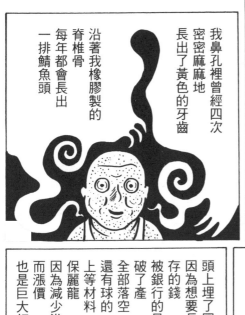

我鼻孔裡曾經四次
密密麻麻地
長出了黃色的牙齒
沿著我橡膠製的
脊椎骨
每年都會長出
一排鯖魚頭

頭上埋了圖騰球
因為想要長高的欲望
存的錢
被銀行的呆帳拖累
破了產
全部落空
還有球的
上等材料
保麗龍
因為減少進口
而漲價
也是巨大打擊

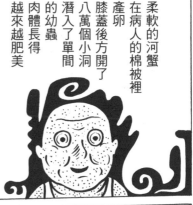

柔軟的河蟹
在病人的棉被裡
產卵
膝蓋後方開了
八萬個小洞
潛入了單間
的幼蟲
肉體長得
越來越肥美

果汁在耳腔深處發酵
被引誘潛入的
黑色硬毛小屁股的
大飛蟲痙攣著
慢慢死掉

好癢好癢好癢好癢
我想用長長的大姆指指甲
把它挖出來
結果傷了腦子
血流不停

能不能快點到
五樓啊…

ガ 嘎

超超酸味湯底加上粗麵條
是我的特別製作
姐妹品
叢林蕎麥麵是
可可口味
季節限定的
口內炎青春痘
等各種症狀
恕我無法負責

雜毛分叉要剪短
混進牛奶裡面
我今天也很自豪
每次喝一定會噎到

噎！

ぴょんっ跳

講的話
完全聽不懂

臉竟然
是蒟蒻色
眼睛也失焦了

糟透了

剛剛那個人
也太噁了吧

嗯

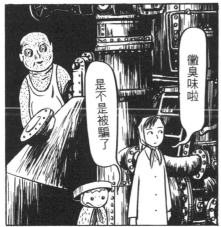

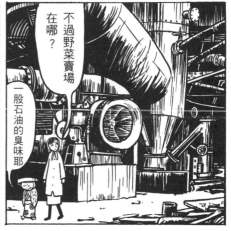

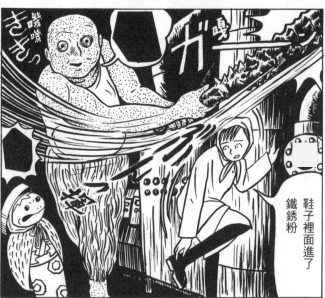

きゃきゃきゃきゃ
嘎嘎嘎嘎嘎

ききっ

ガ

嘎

ギギギギ

哦哦

鞋子裡面進了
鐵銹粉

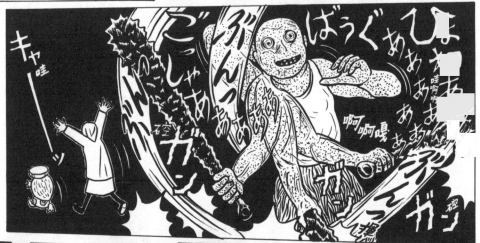

キャ
哇

ばうぐぁぁぁぁぁぁぁ

ひょ

ぐっしゃぁぁぁぁぁ

ぶん

ごっ

ガン
硿

ガ

ガン
硿

啊啊嘎

啊啊啊啊

你沒聽到他
從樓梯追過來
的聲音嗎？

這樣啊

ガ
嘎

啊——
嚇死我了

はあ、
はあ

どき
どき

どきっ
どき 驚愕

還不能放心哪

ガガーガ
嘎

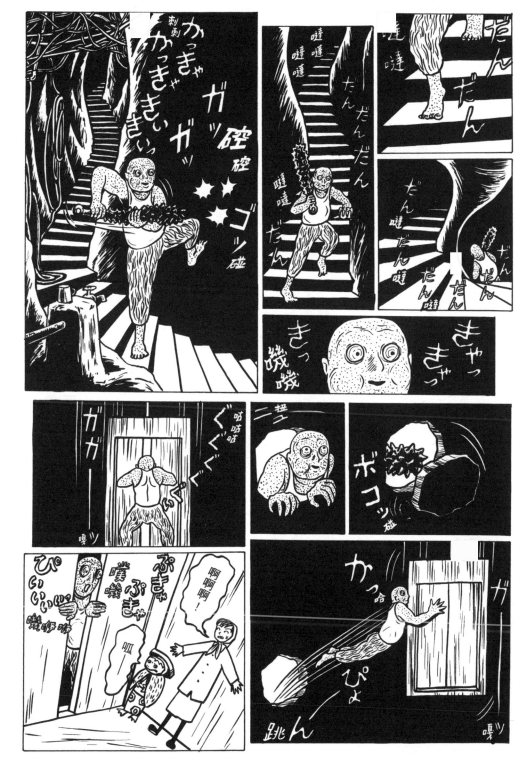

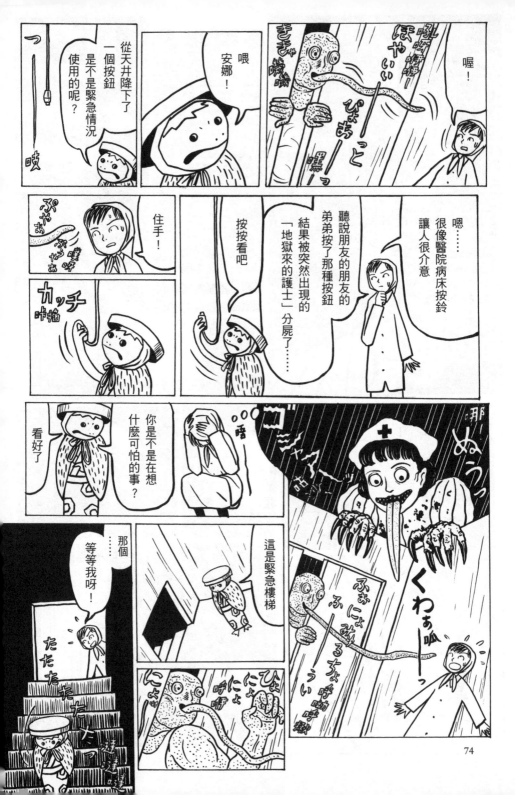

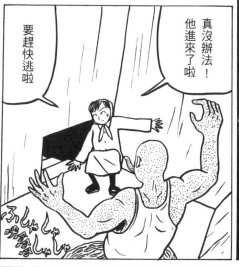

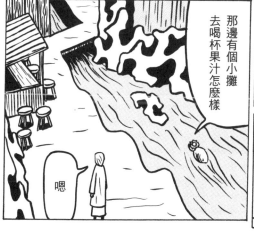
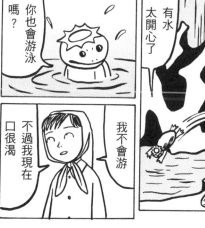

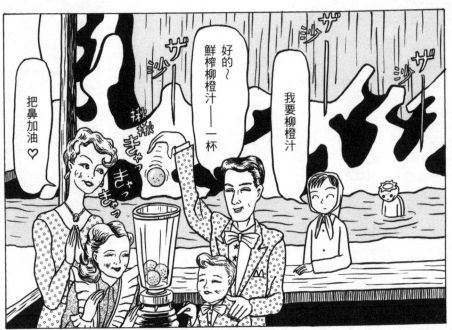

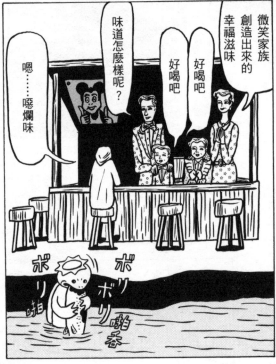

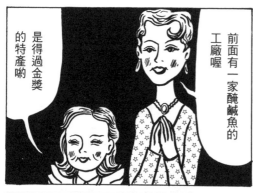

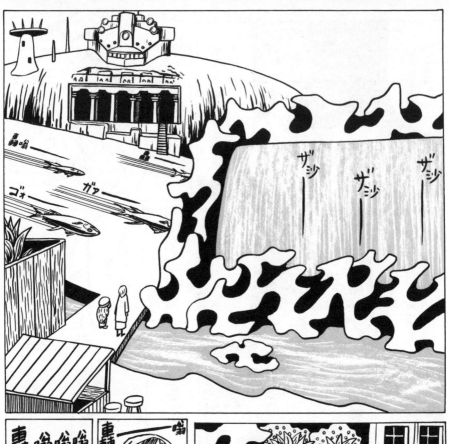

別死掉喔河童

よっしゃ好！

要走嘍……

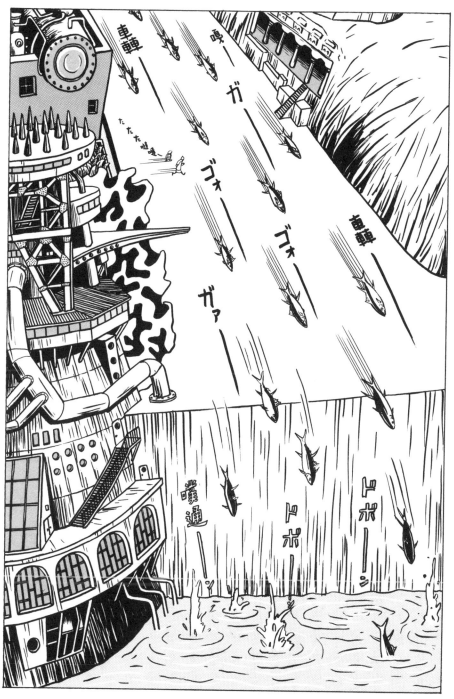

79

喂
安娜……

你穿著皮鞋
沒問題吧？

嗯……
這麼陡的坡道
被魚磨到
滑溜溜的

唔唔唔…

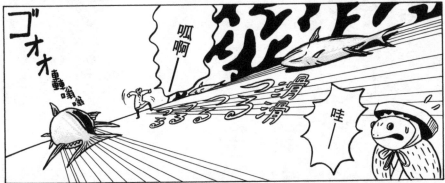
呱啊
哇─

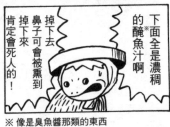
下面全是濃稠
的醃魚汁啊※
掉下去
鼻子可會被熏到
掉下來
肯定會死人的！

※ 像是臭魚醬那類的東西

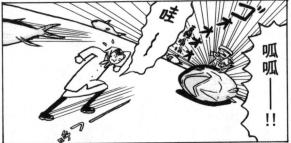
哇
呱呱──
！！

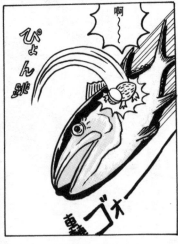
啊
ぴょん跳

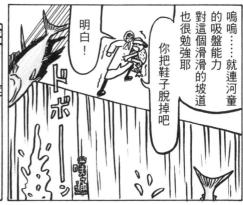

嗚嗚……就連河童
的吸盤能力
對這個滑滑的坡道
也很勉強耶
你把鞋子脫掉吧

明白！

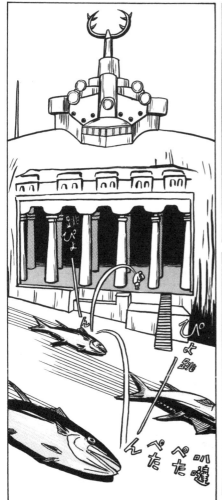

不知道是怎麼了

你太厲害了！

好像青蛙一樣

你的親戚有長得很像青蛙的嗎？

嗯……是啦這麼一說……

父親可能很像青蛙哪……他長這樣

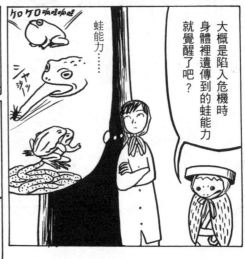

大概是陷入危機時身體裡遺傳到的蛙能力就覺醒了吧？

蛙能力……

——喔！這樣啊，你是毛蛙人耶

要感謝你父親哪

送點禮物給他吧

送他什麼會高興呢？

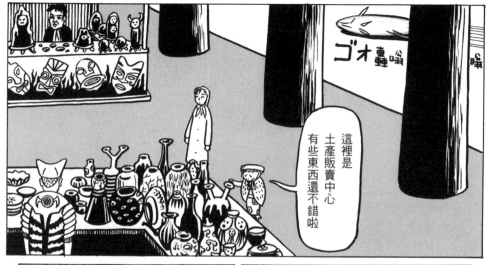

這裡是土產販賣中心

有些東西還不錯啦

唔——

這是誰呀？他收到會高興嗎？

像這種小小的銅像怎麼樣

都是一些讓人困擾的東西

喂——安娜

我發現好東西了

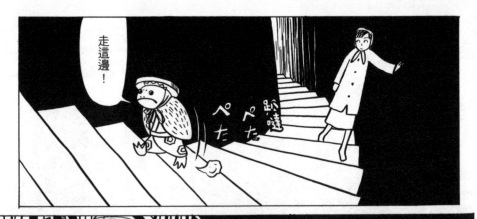

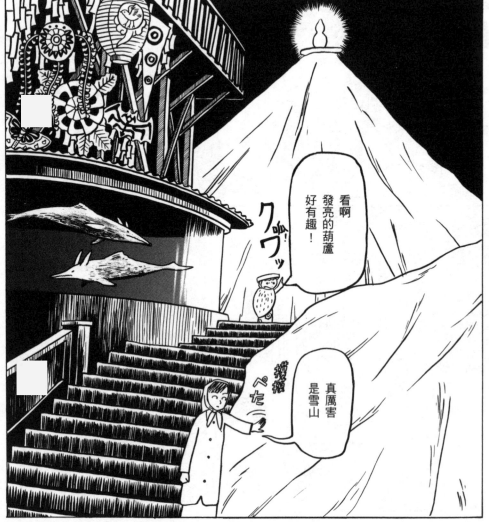

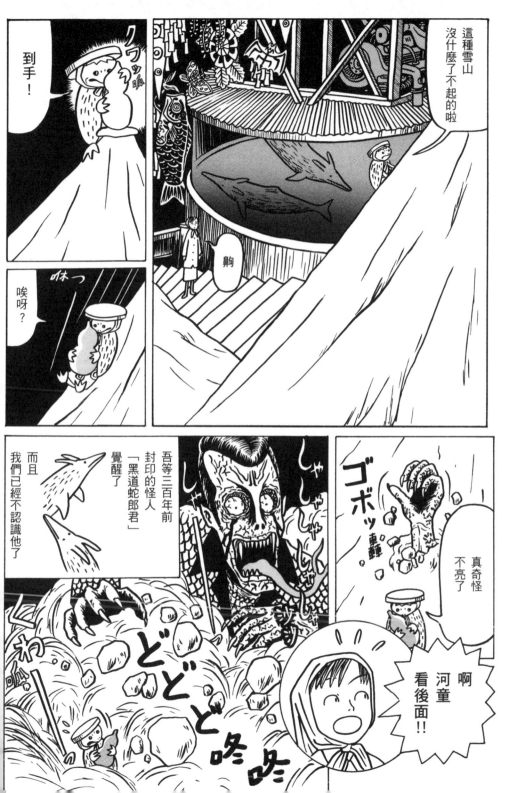

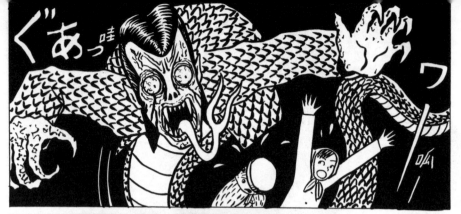

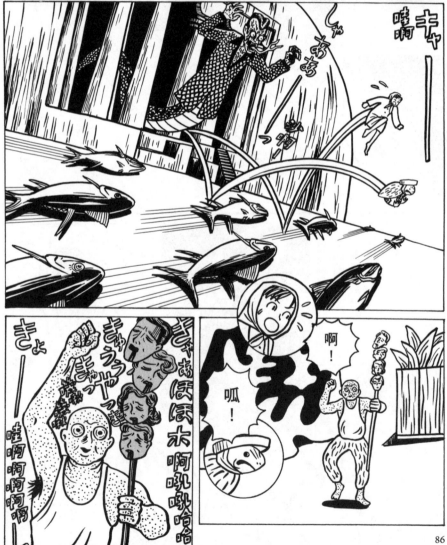

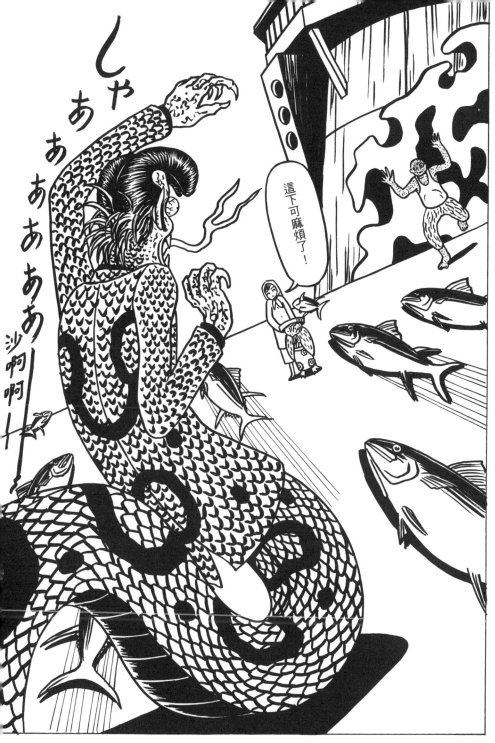

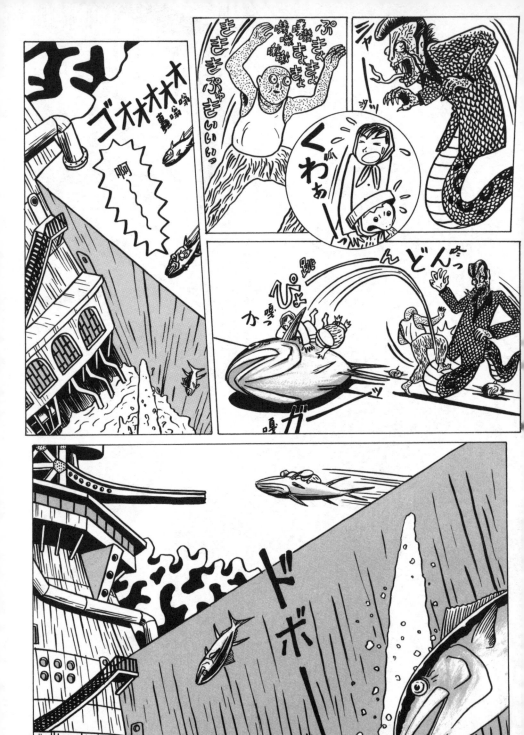

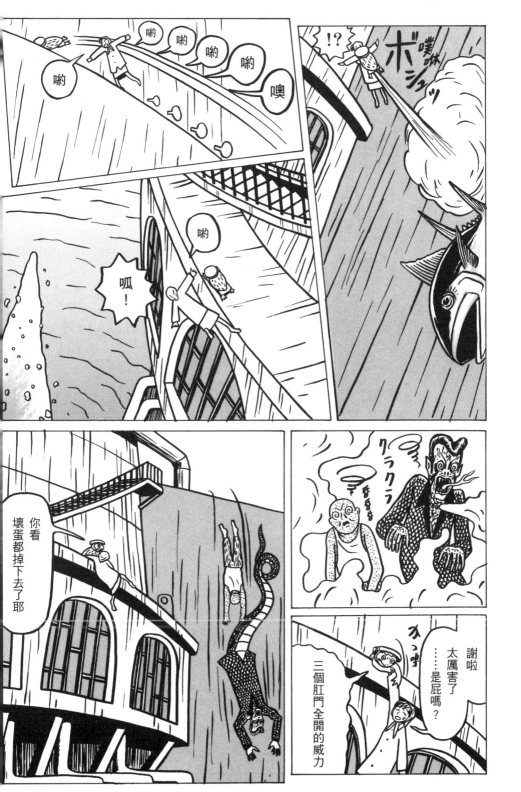

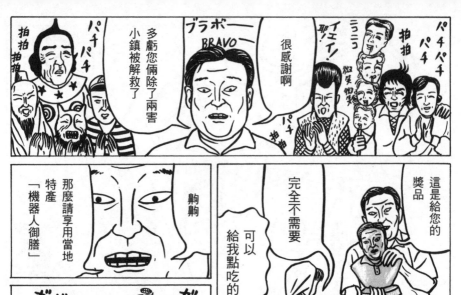

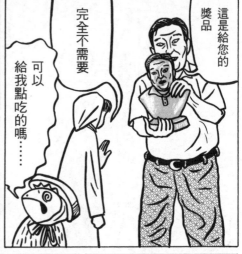

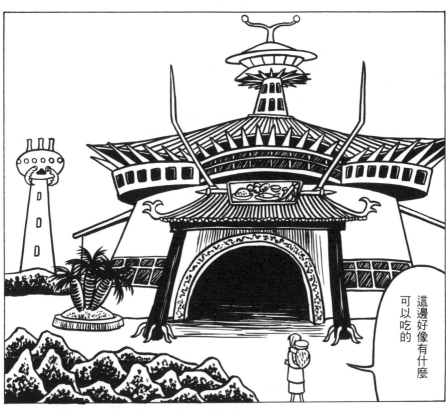

這邊好像有什麼可以吃的

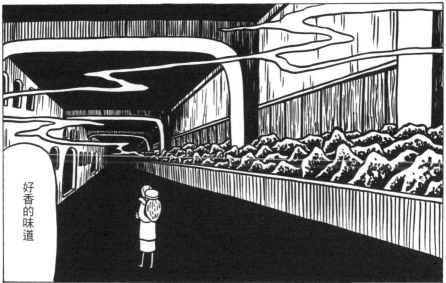

好香的味道

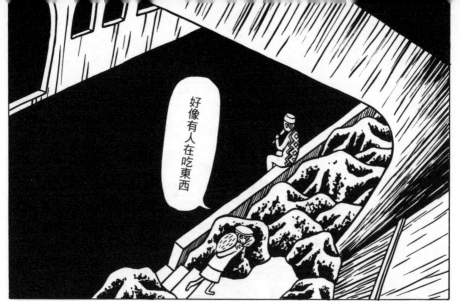

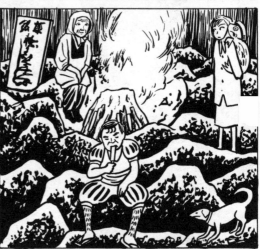

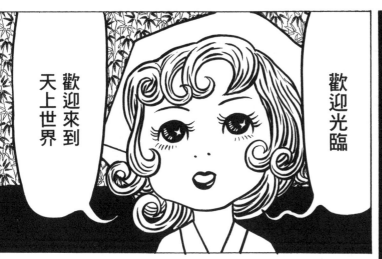

歡迎光臨

歡迎來到
天上世界

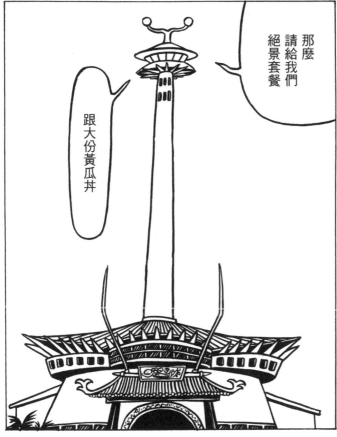

那麼
請給我們
絕景套餐

跟大份黃瓜丼

ガ
嘎

ッ

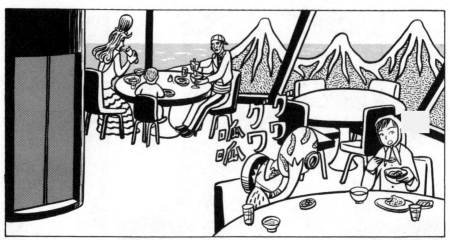

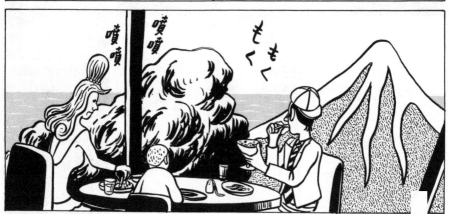

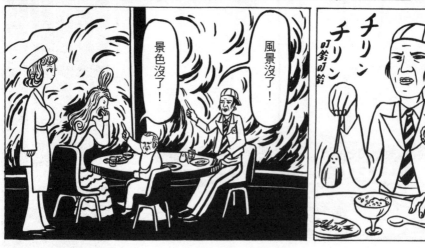

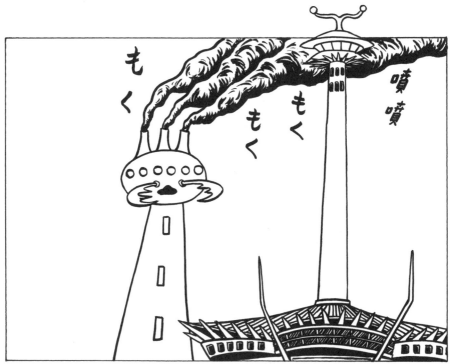

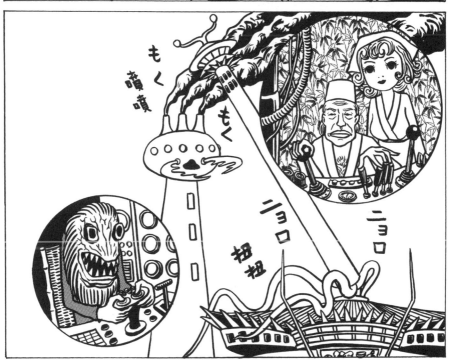

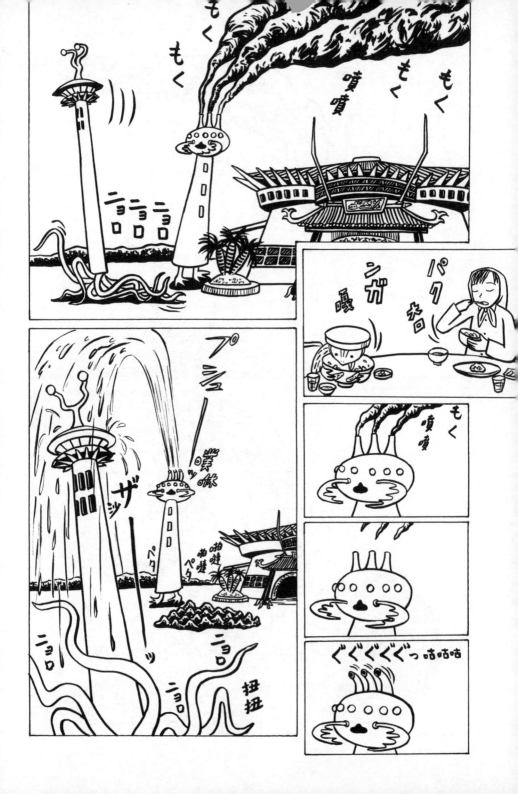

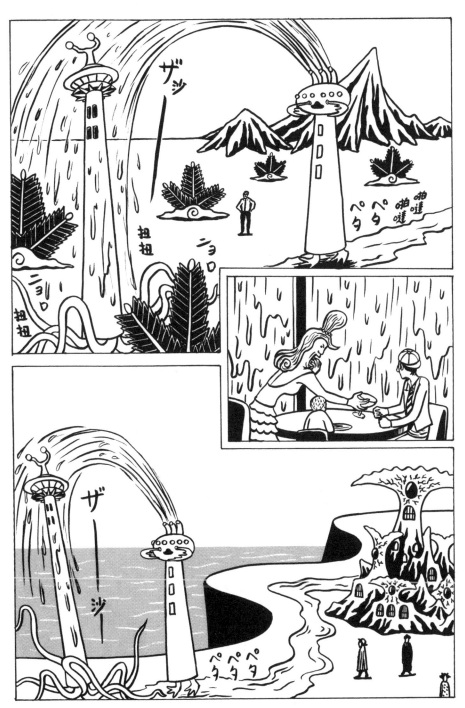

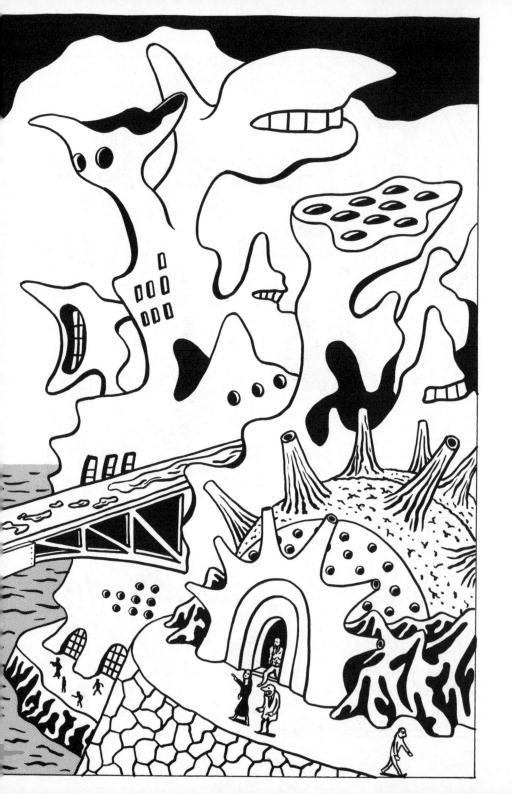

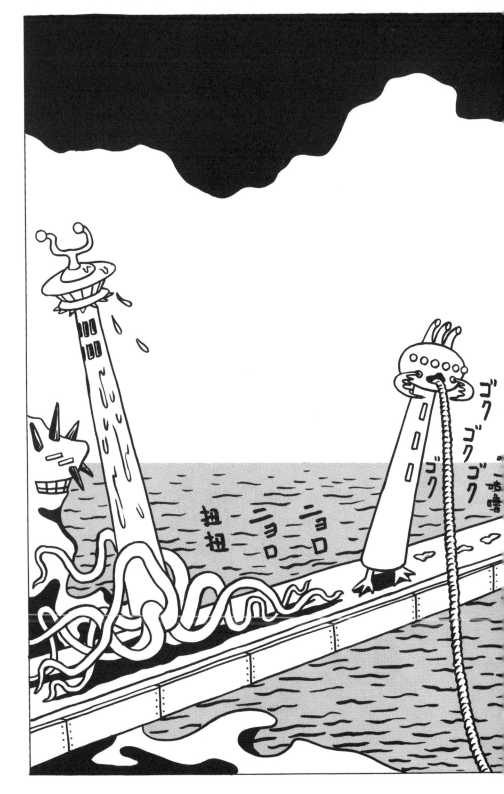

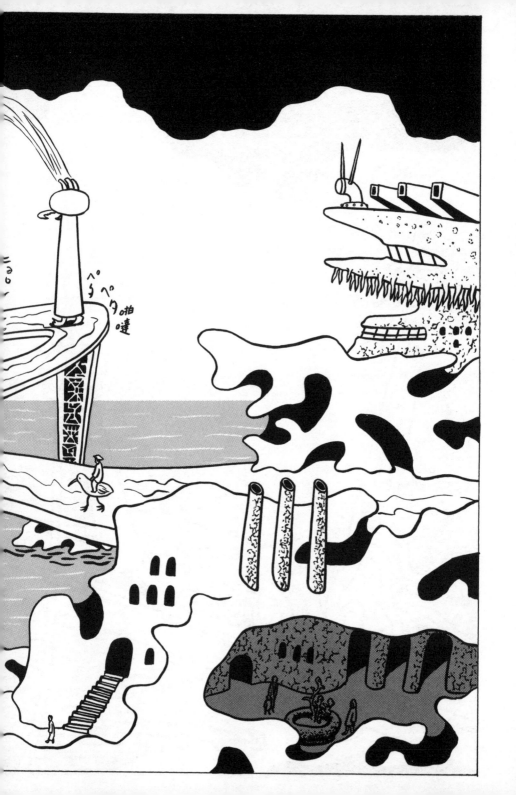

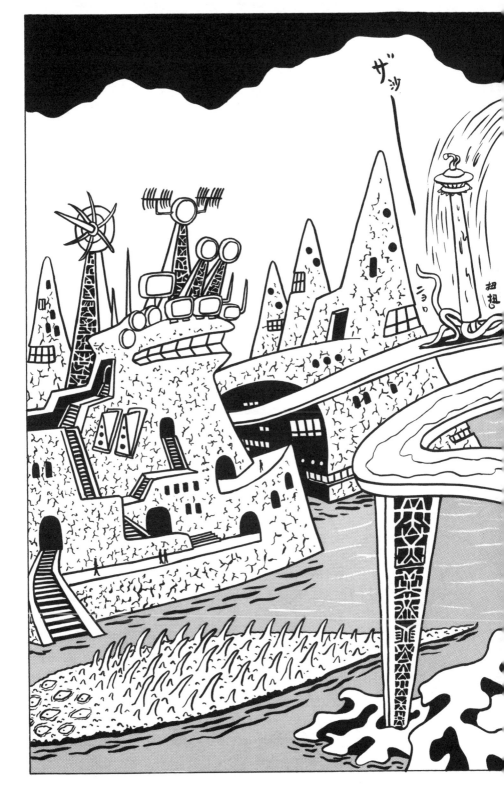

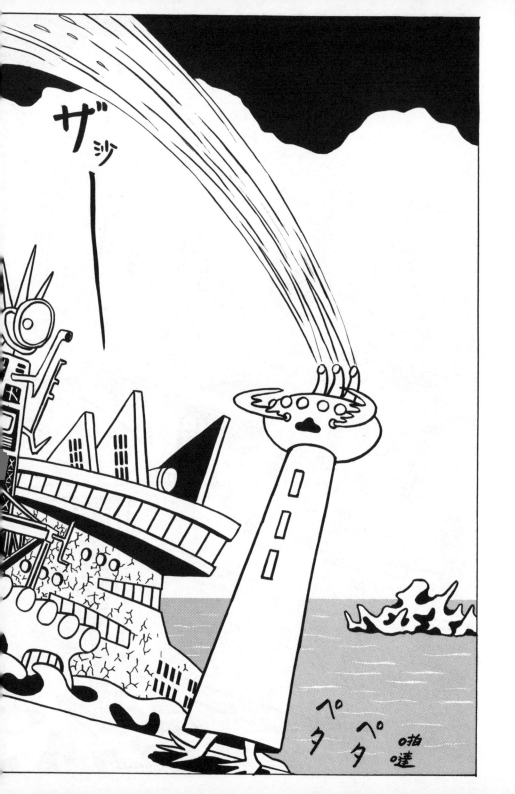

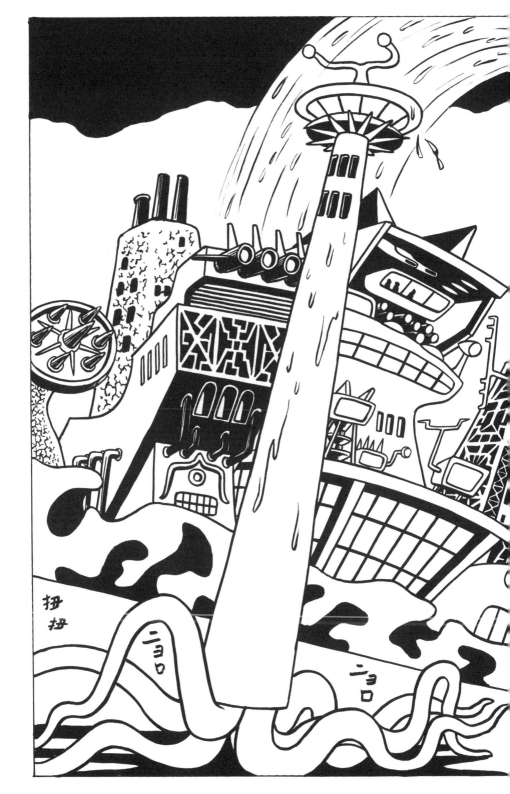

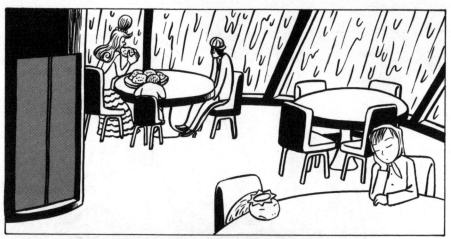

河童睡著了

今天累了吧

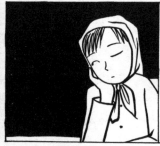

好像還要走很多路

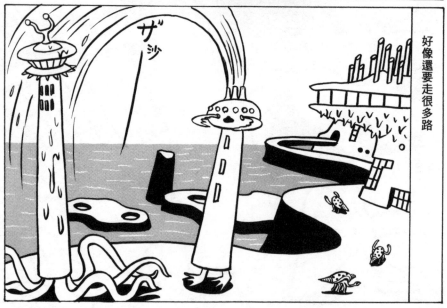

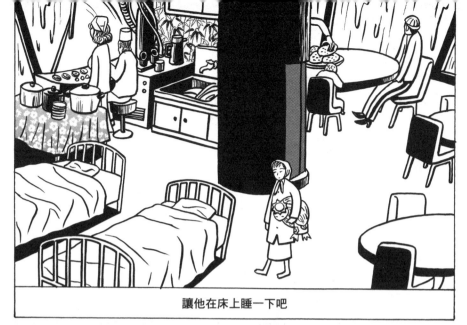

讓他在床上睡一下吧

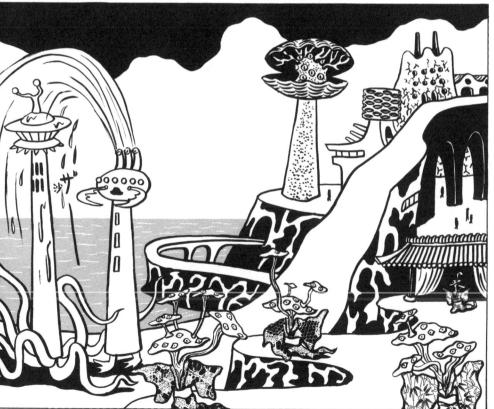

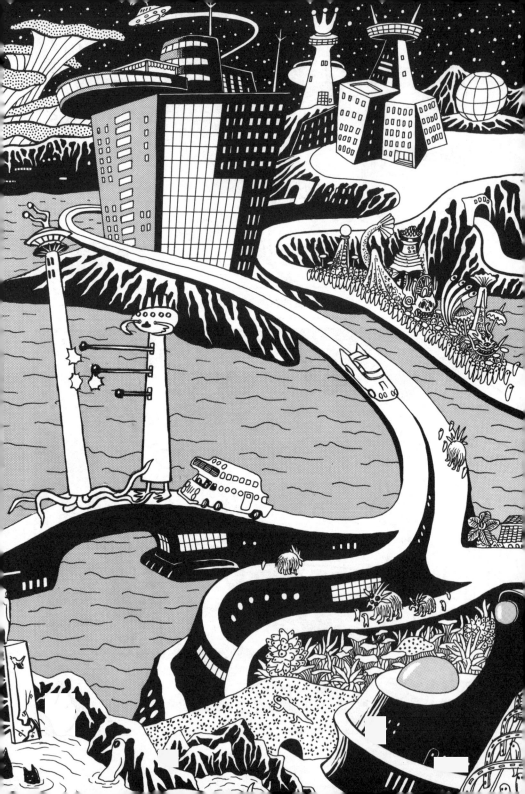

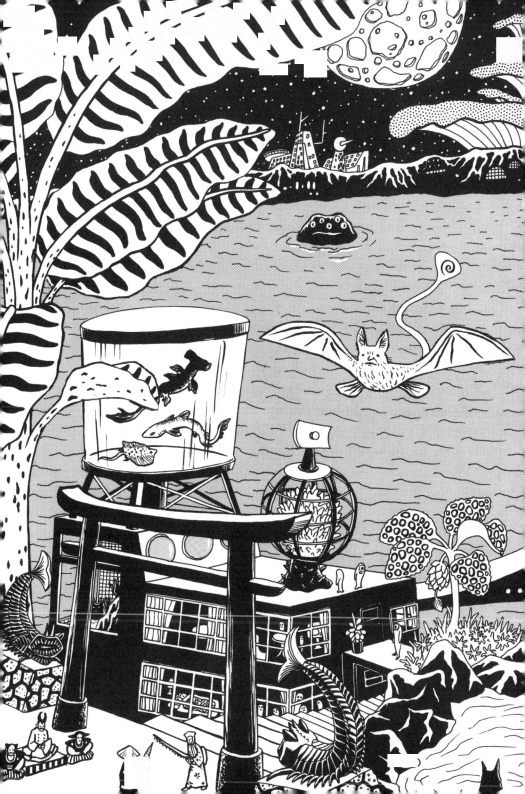

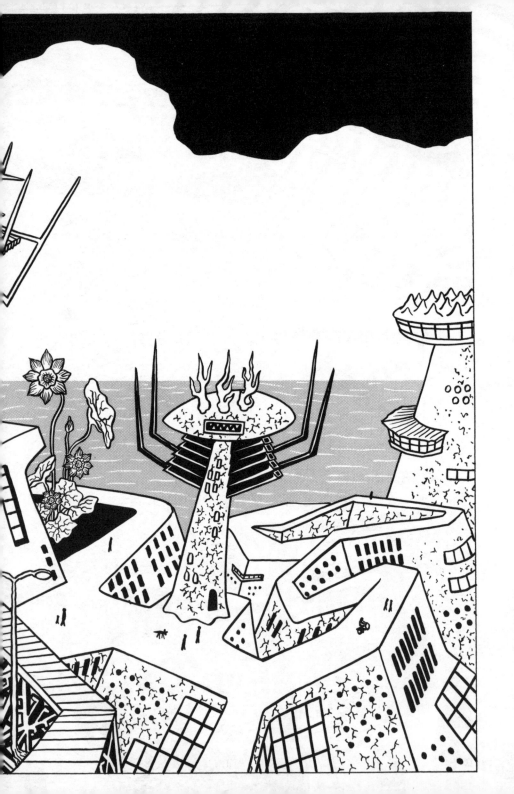

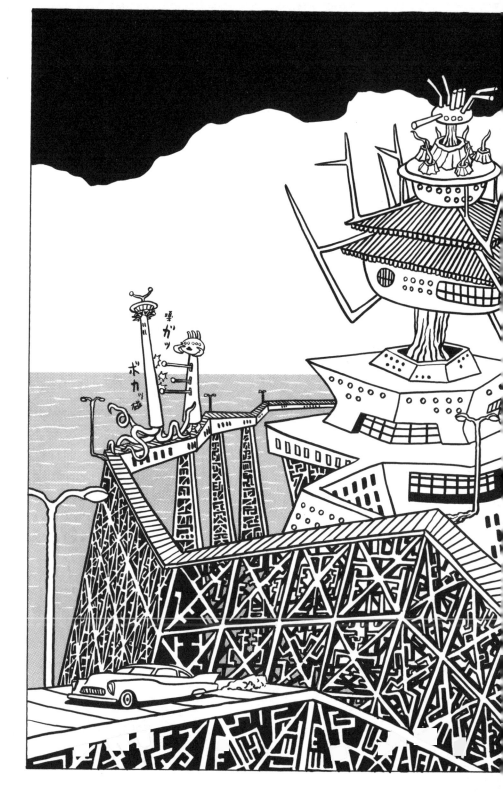

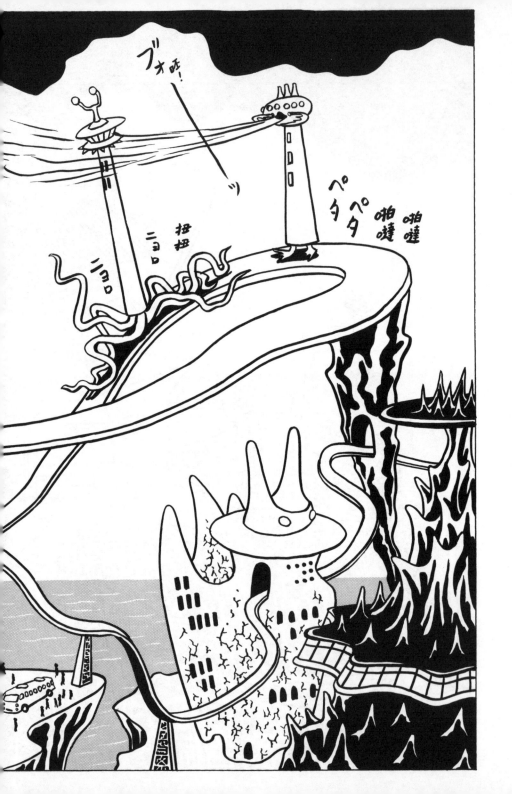

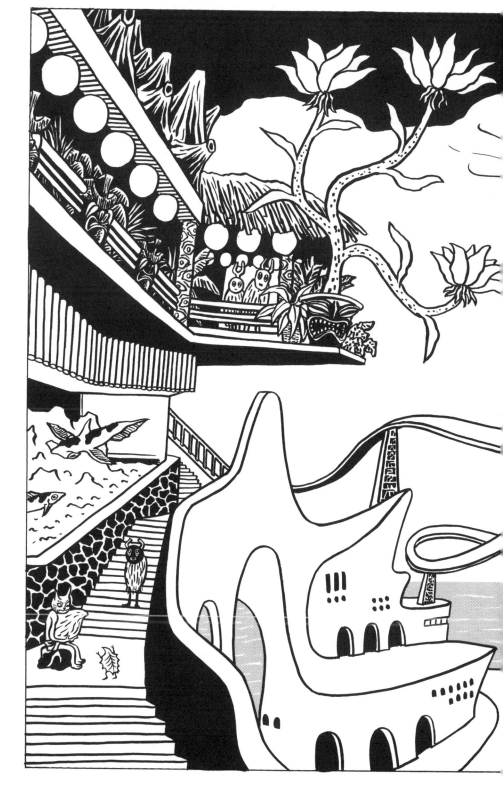

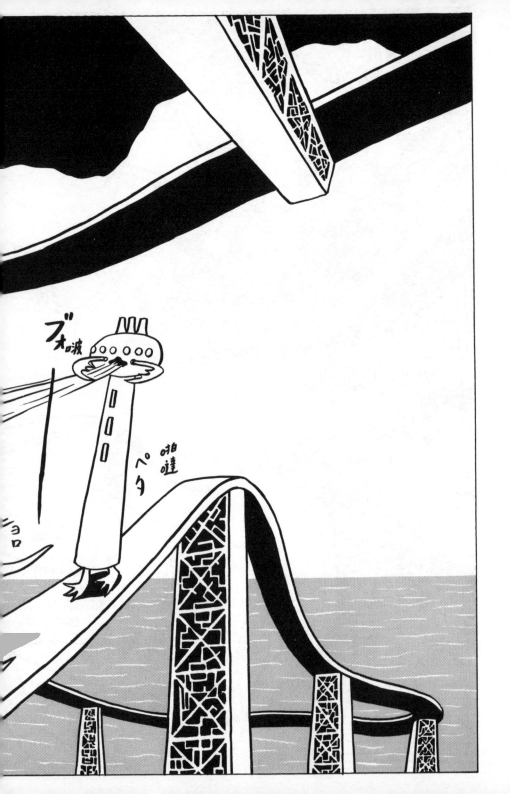

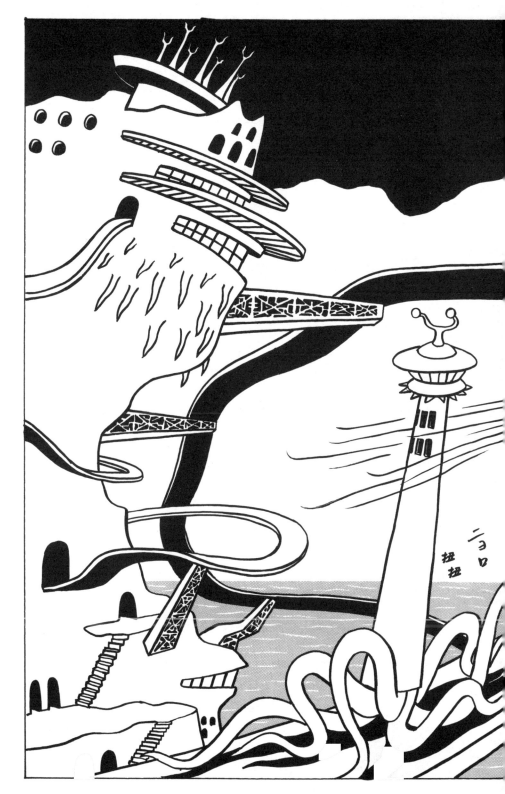

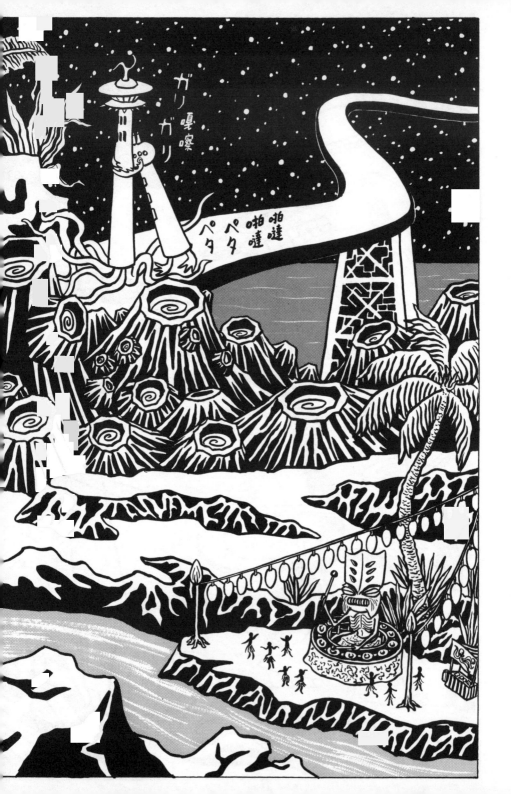

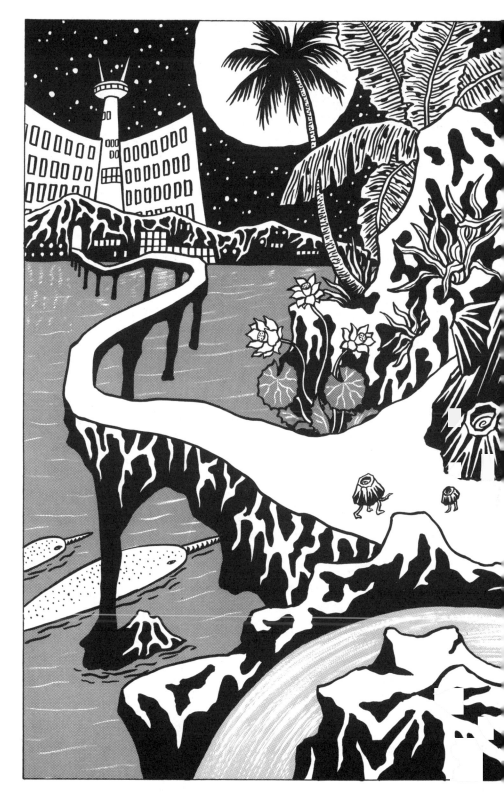

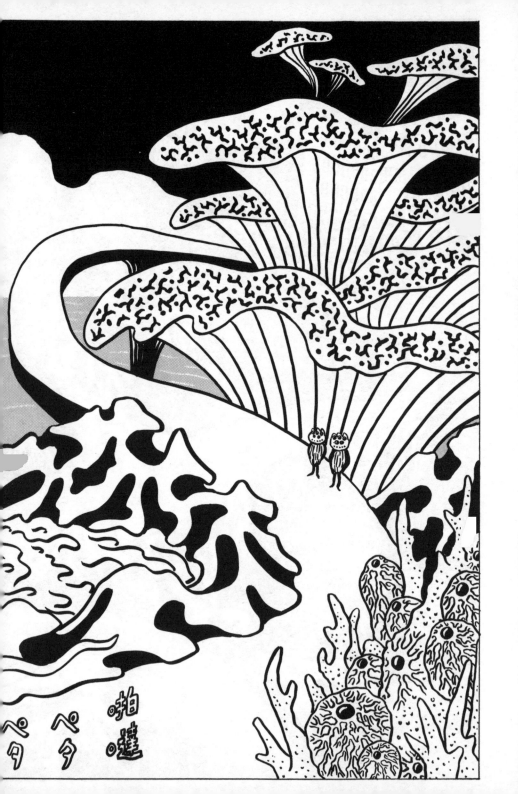

ペ
タ

ペ
タ

嗒
嗒
選

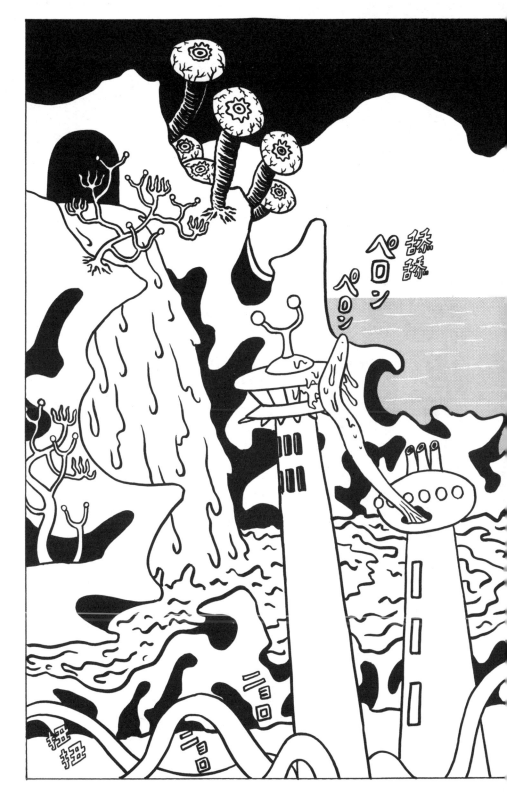

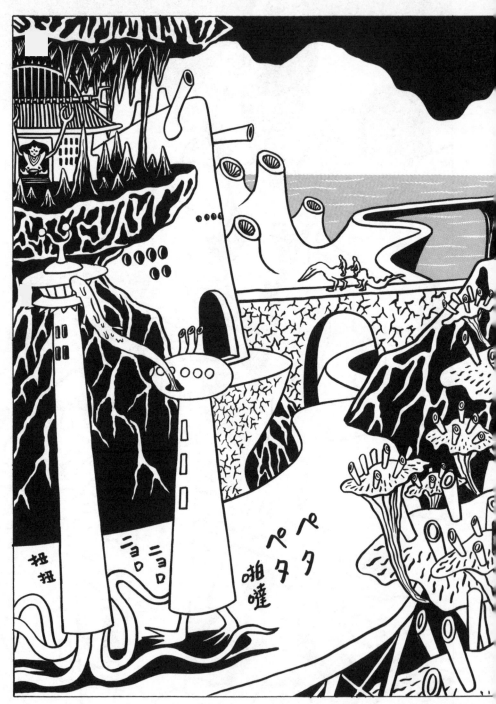

一直走了好久啊

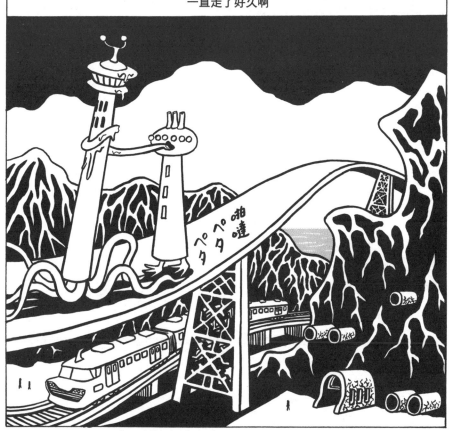

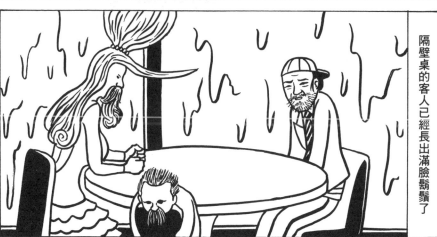

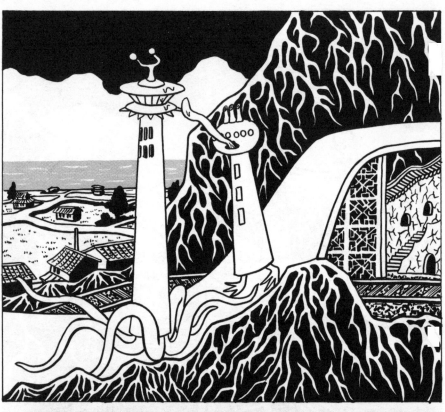

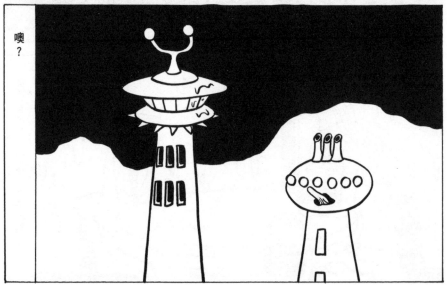

噢
？

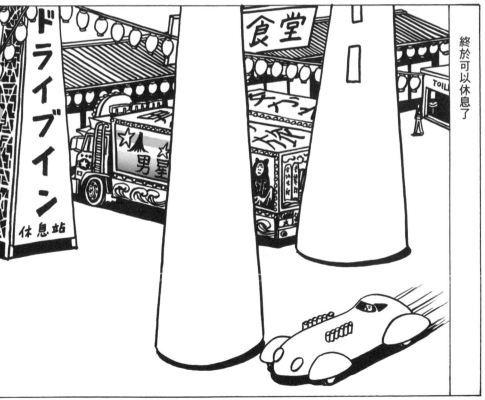

終於可以休息了

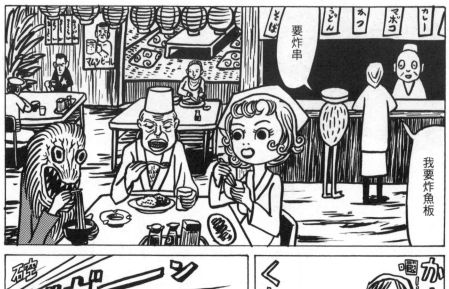

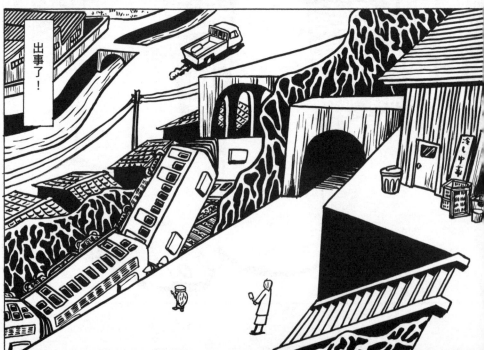

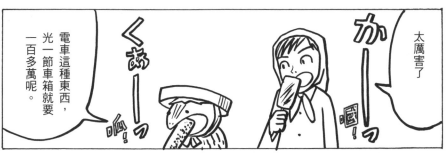

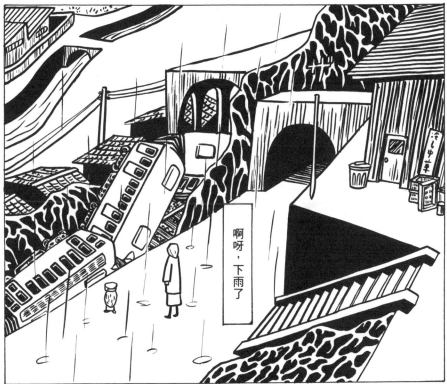

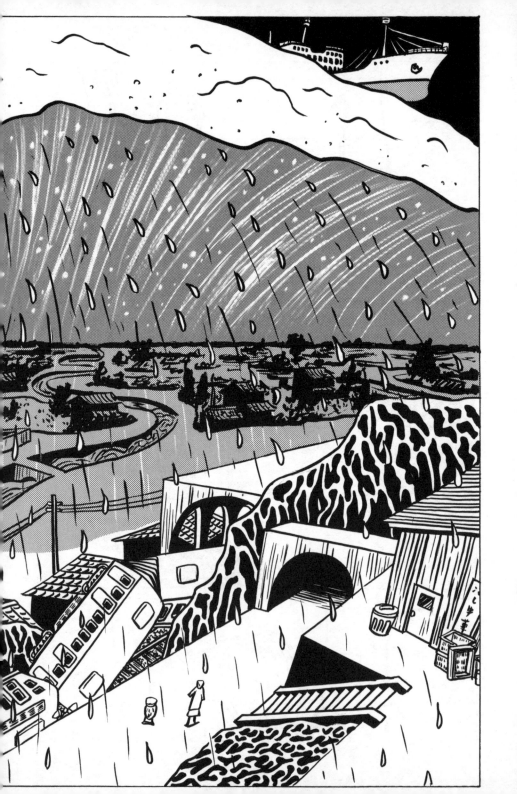

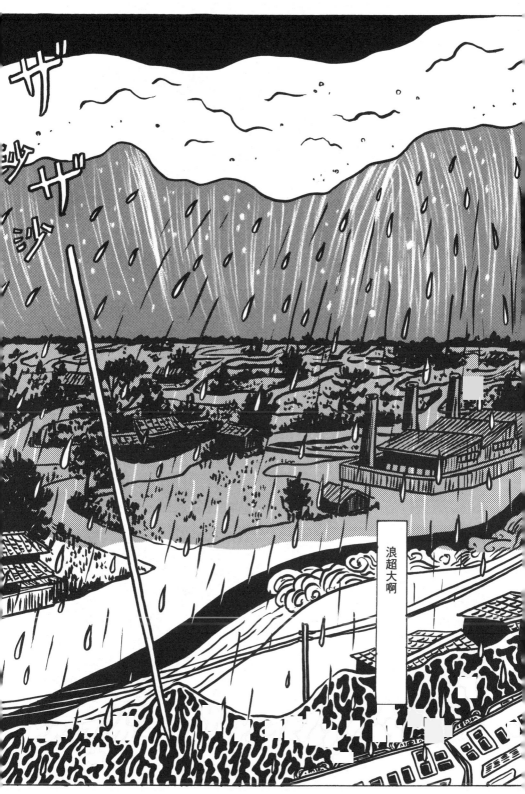

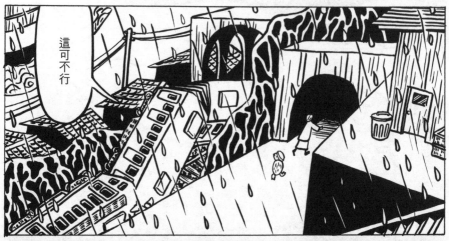

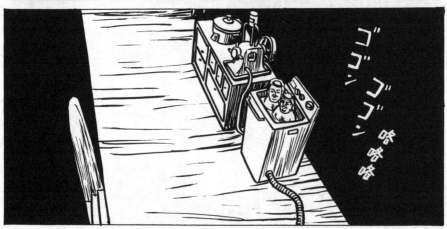

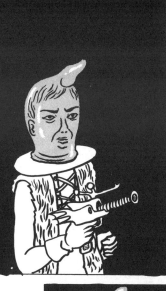
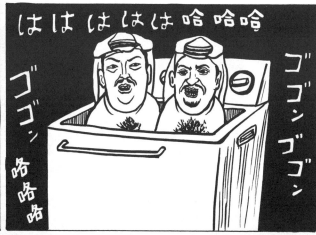
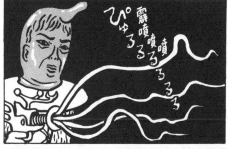
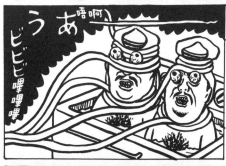

啊

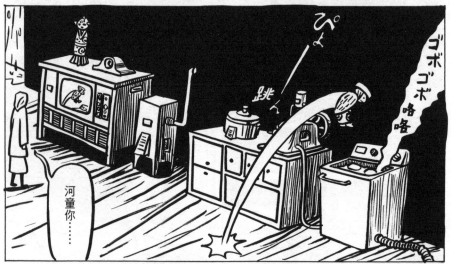

河童你……

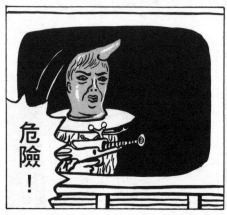

危險！

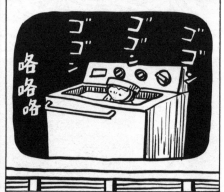

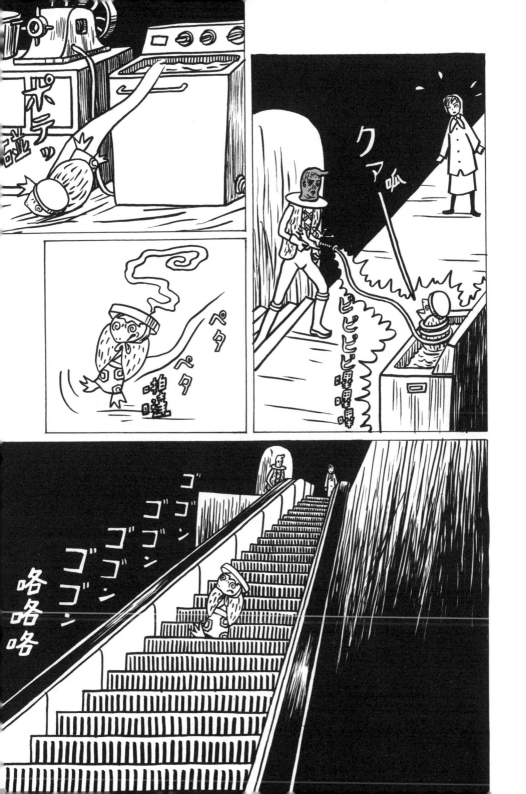

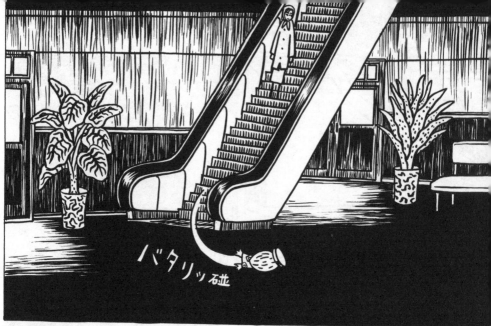

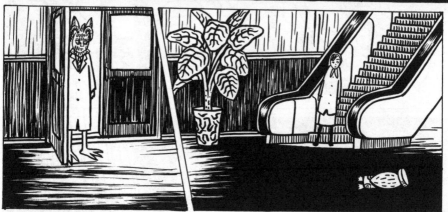

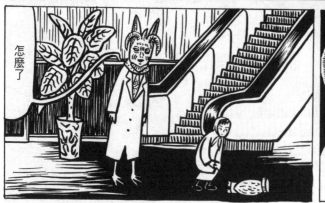

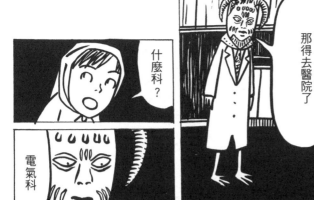

他麻痺了

那得去醫院了

什麼科？

電氣科

不是這層樓嗎？

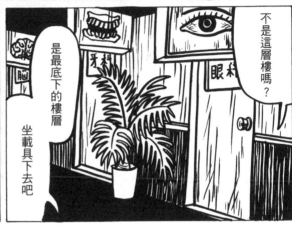

是最底下的樓層

坐載具下去吧

NORIMONO

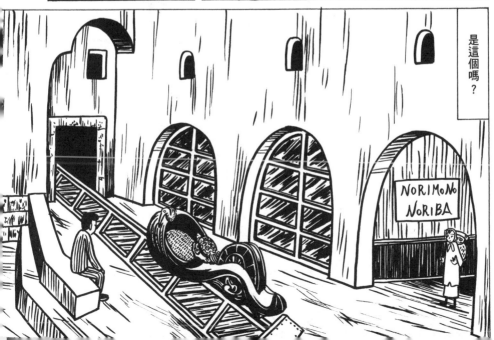

是這個嗎？

NORIMONO NORIBA

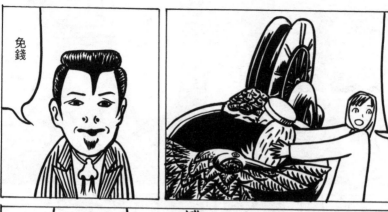

免錢

坐這要多少錢？

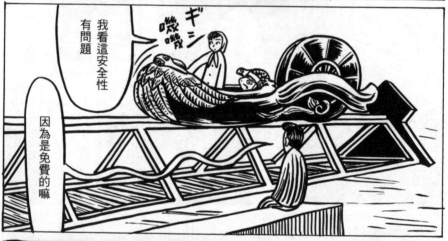

我看這安全性有問題

因為是免費的嘛

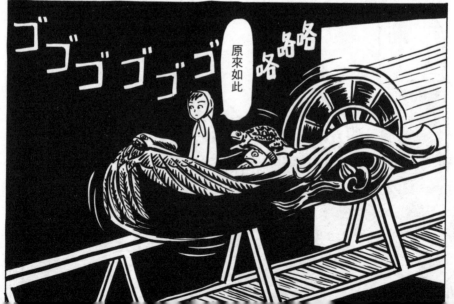

原來如此

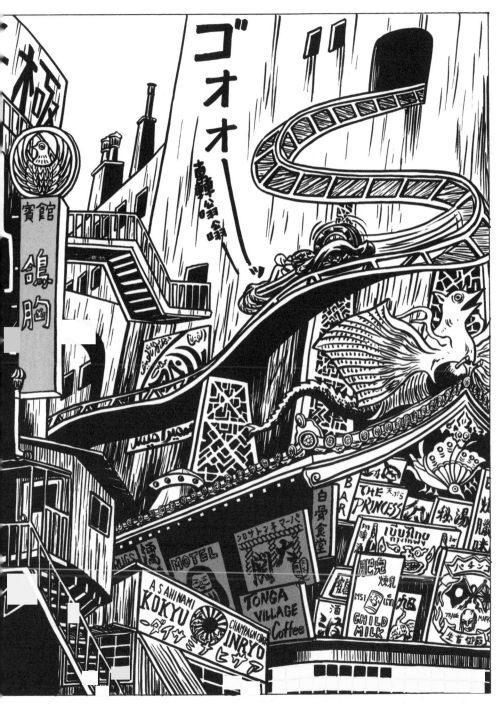

133

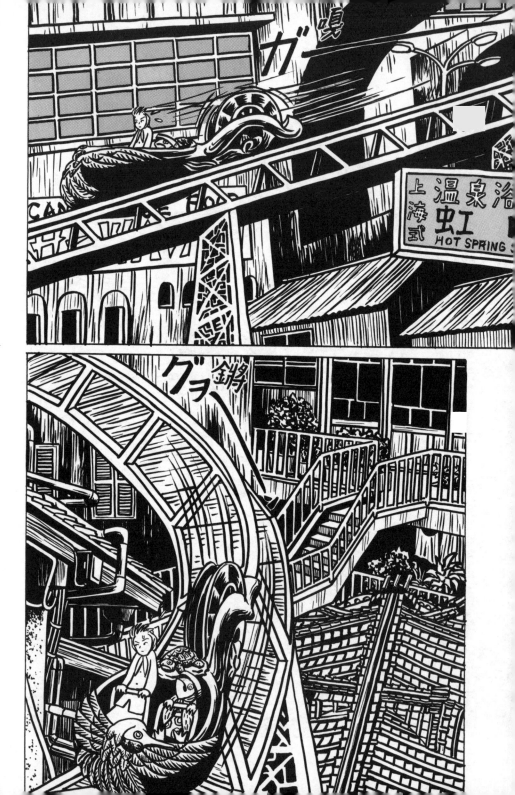

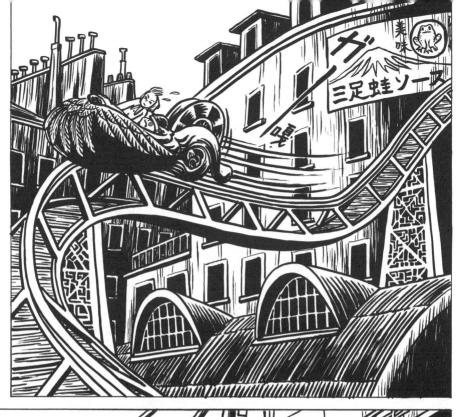
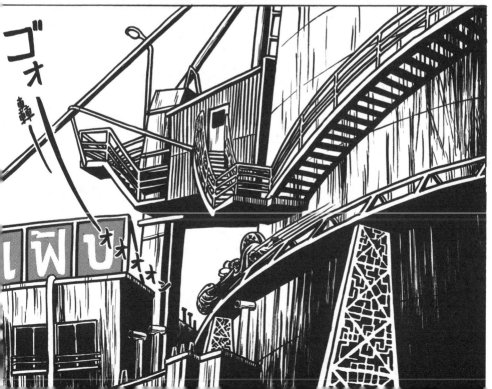

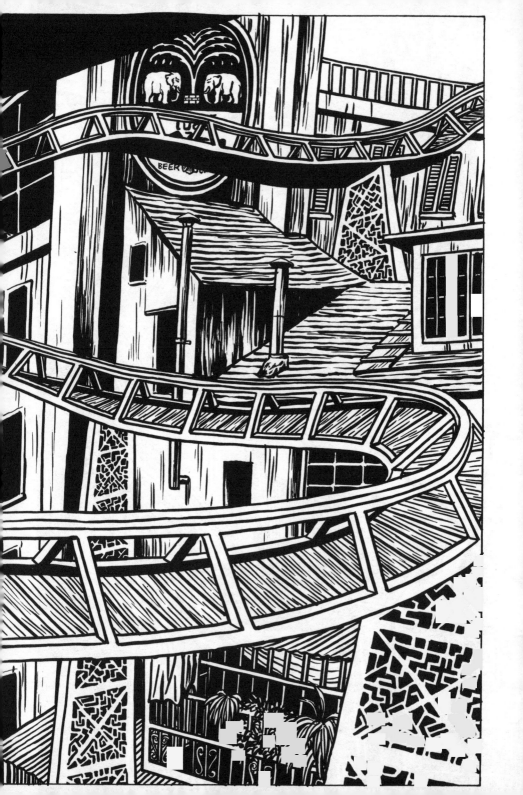

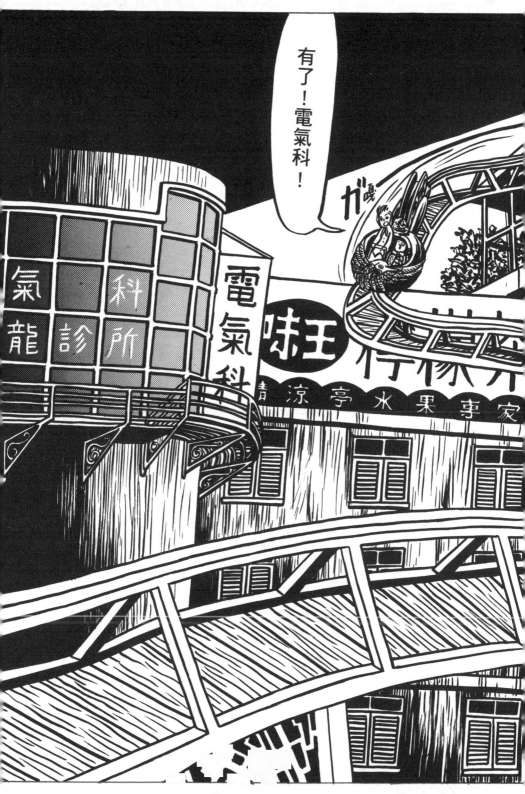

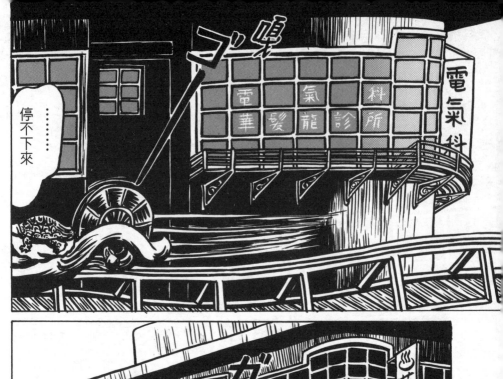
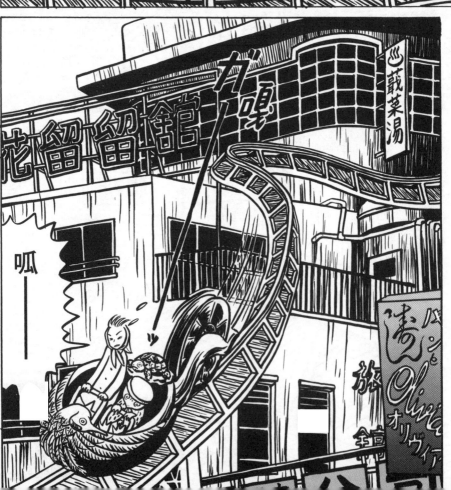

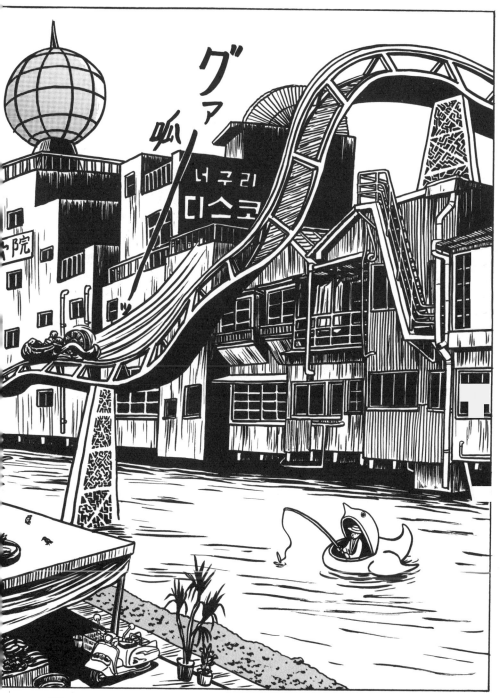

139

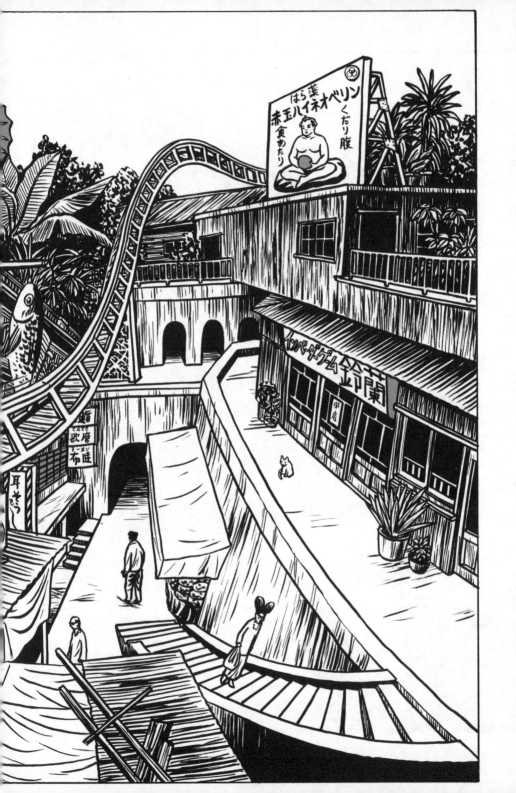

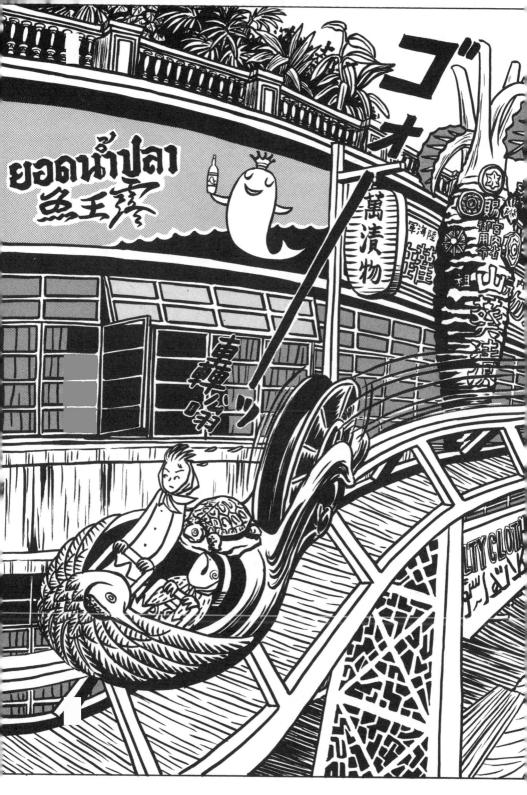

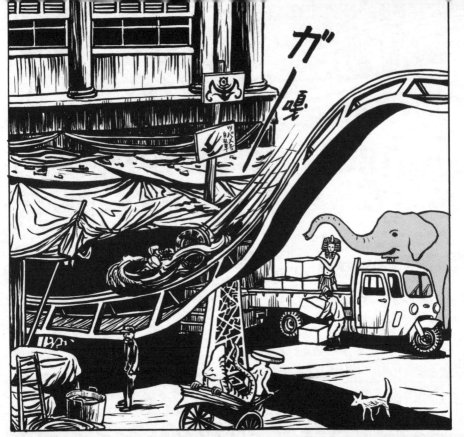

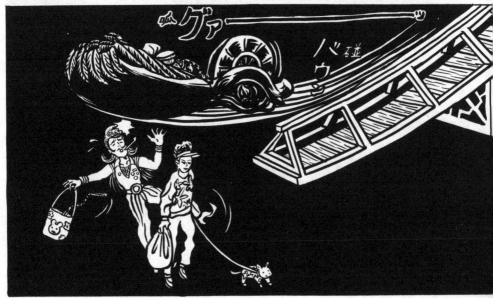

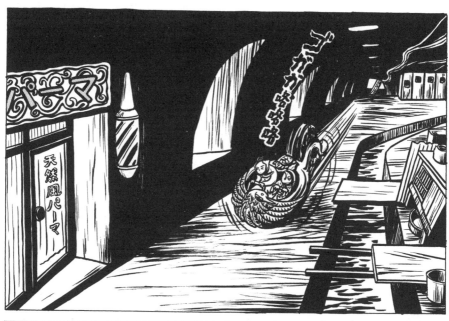

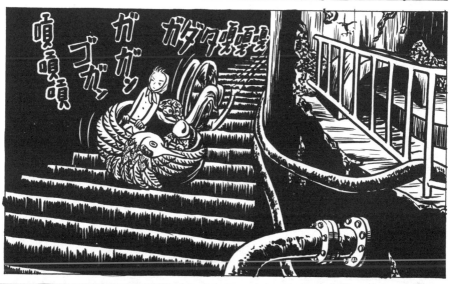

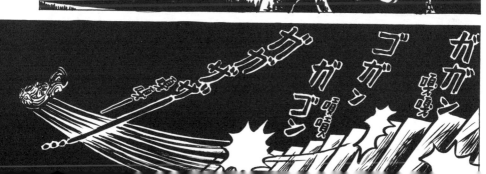

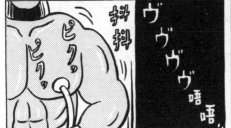

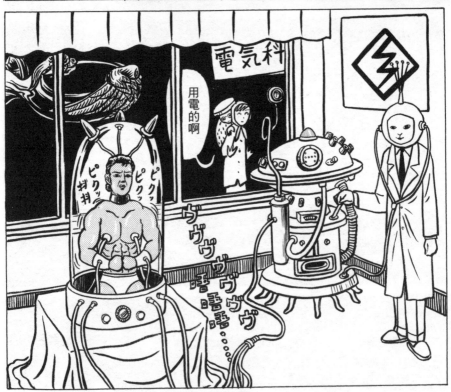

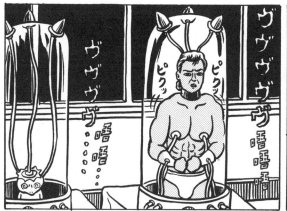

趁河童治病的時候
我來買件涼快的衣服好了

順便也來
剪個頭髮

治好了喔

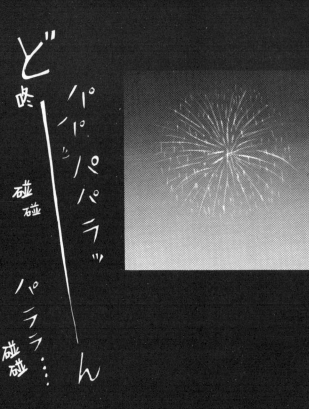

ど
ォん

パパッパラッ

パララ…

碰碰

碰碰

碰碰

ぴよるるるる 咻嗚嗚

ピョ咻

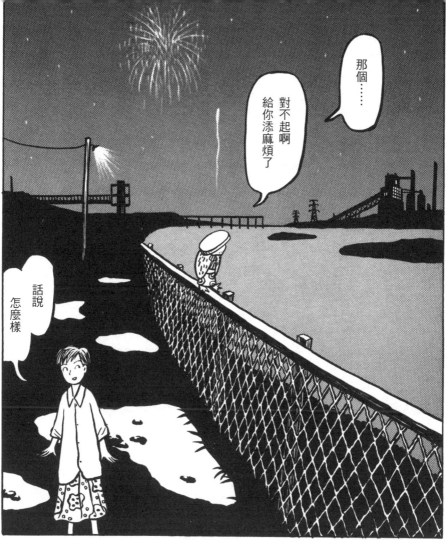

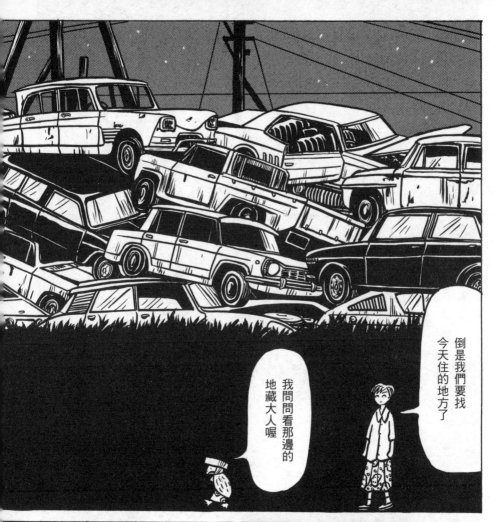

倒是我們要找
今天住的地方了

我問問看那邊的
地藏大人喔

可以告訴我們
哪裡有住的
地方嗎？

好喔

ペタ
ペタッ
拍
拍

繼續往前走
500公尺左右

是嗎
謝啦

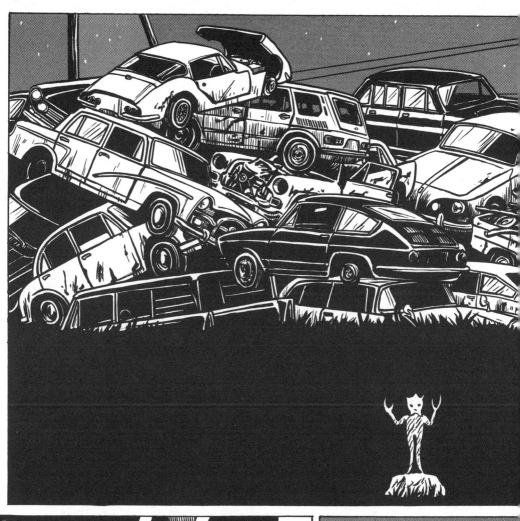

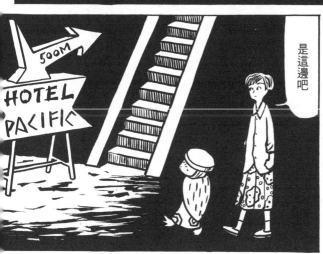

是這邊吧

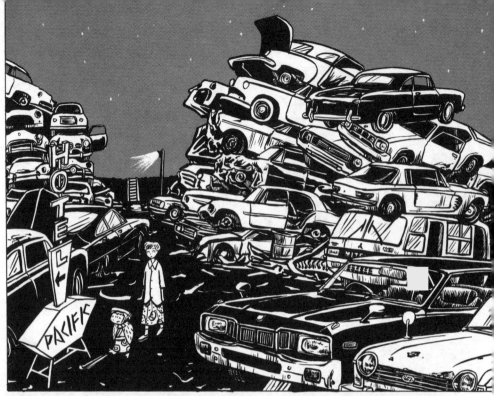

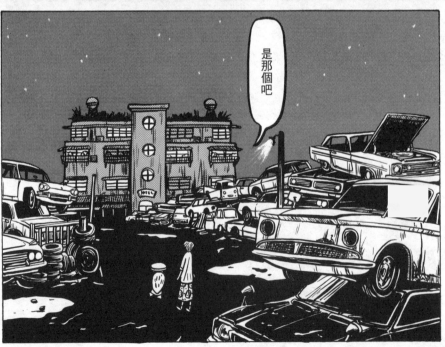

是那個吧

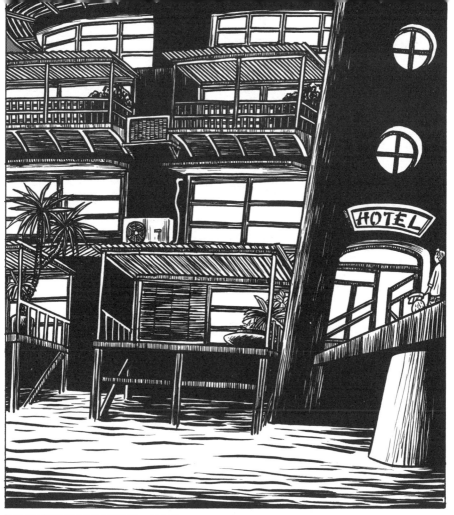

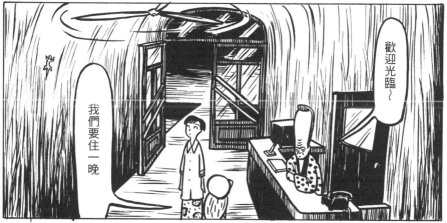

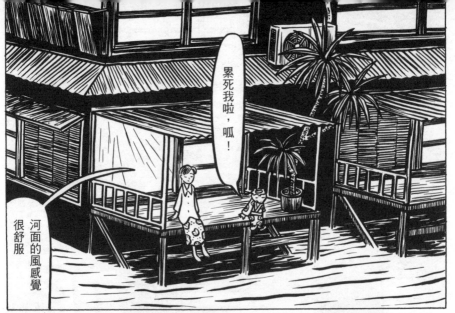

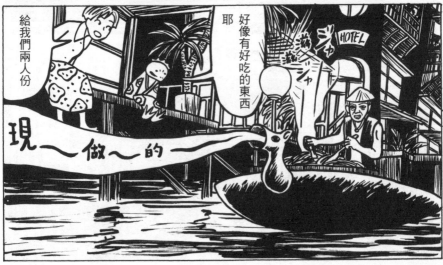

152

罐裝～啤酒～

冰～冰～涼～涼

我要十罐

上屋頂去看吧

等一下

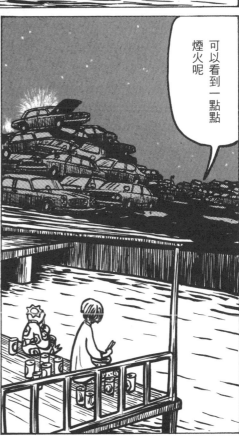

可以看到一點點
煙火呢

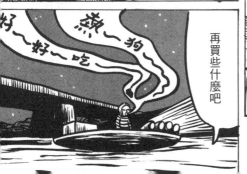

好～好～吃

燒～狗

再買些什麼吧

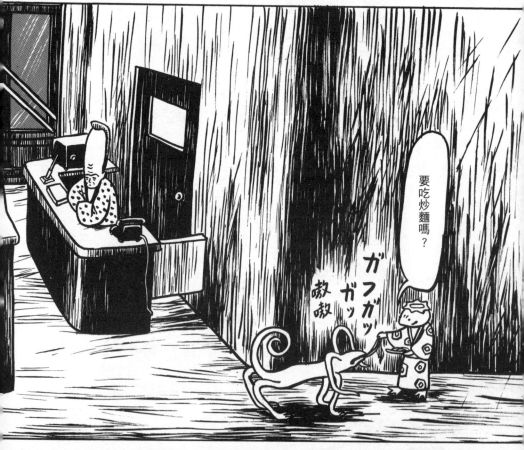

喔喔

好大的煙火

不快點
煙火就要結束了喔

ガヤガヤ 喳喳 ザワザワ 啵啵

已經有人在看煙火了嗎

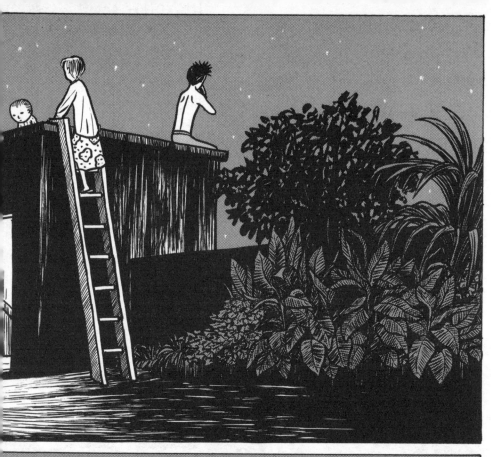

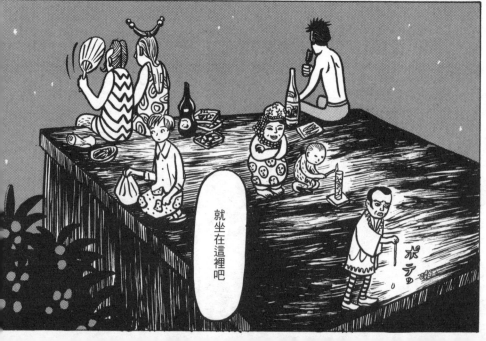

就坐在這裡吧

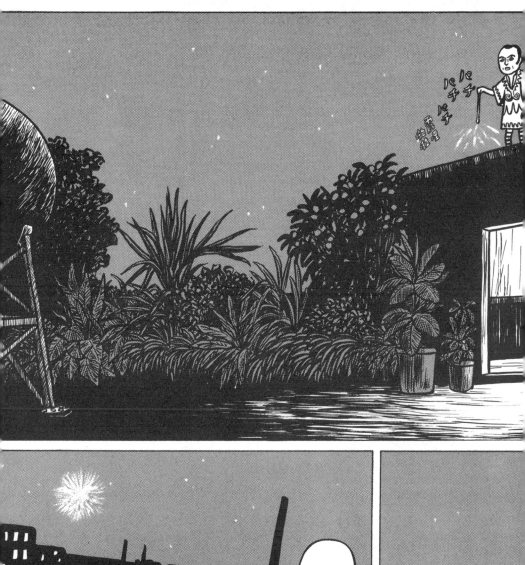

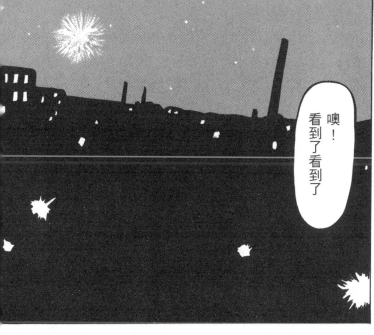

噢！看到了看到了

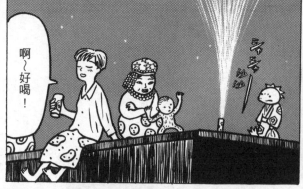

啊～好喝！

櫃臺大叔送我的點心

是鹽味的

大概是他養的動物被誇讚很開心吧

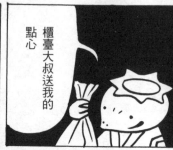

好像還在摘果子吃

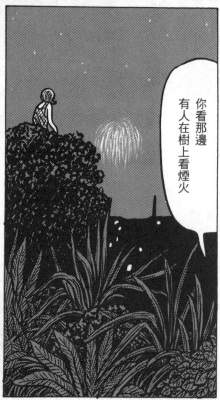

你看那邊有人在樹上看煙火

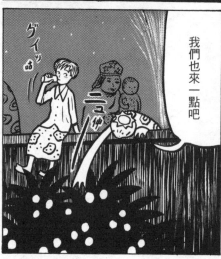

我們也來一點吧

啊

159

哎呀

下雨了

嘎——!!

全都是泡泡哈哈哈
氣泡飲料不能用丟的啦

故意的啊

沒辦法啊

就只看了一下下

煙火這種東西
就是用來祈雨的哪

啊啊

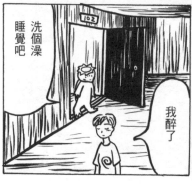

洗個澡
睡覺吧

我醉了

啊——啊
淋成落湯雞了

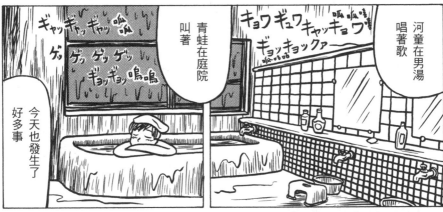

今天也發生了
好多事

青蛙在庭院
叫著

河童在男湯
唱著歌

開心的一天

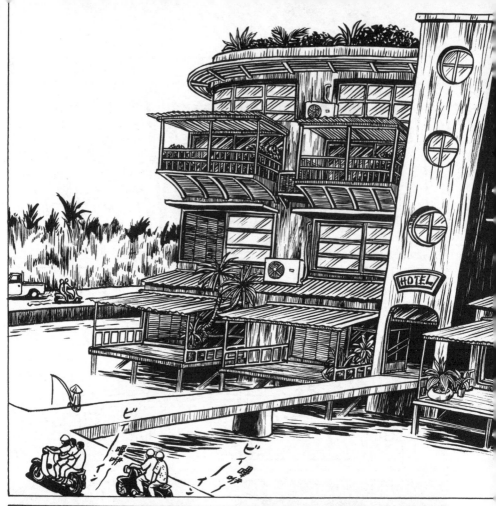

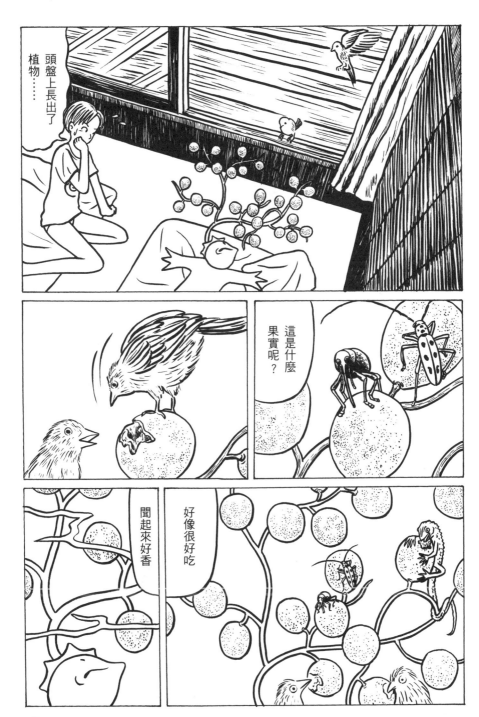

163

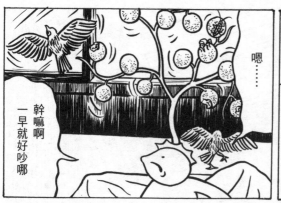

啊！這個

真好吃！

嗯……

幹嘛啊 一早就好吵哪

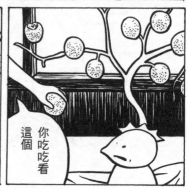

你吃吃看 這個

有深度的滋味

厚呷

齁

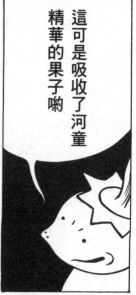

這可是吸收了河童 精華的果子喲

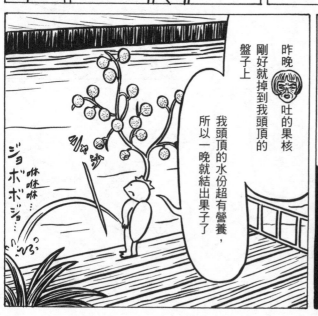

我頭頂的水份超有營養， 所以一晚就結出果子了

昨晚 吐的果核 剛好就掉到我頭頂的 盤子上

ジョボボジョ… 咻咻咻… シャ…沙

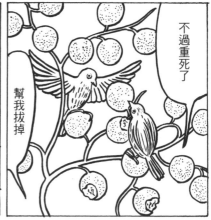

不過重死了

幫我拔掉

像怪物一樣的根呢。

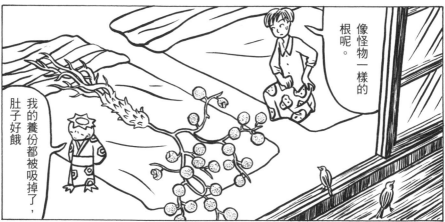

我的養份都被吸掉了，肚子好餓

比那隻魚還大喔

我現在餓到吃掉一整隻魚也不夠

トントン

哎呀，誰來了

謝謝

吃看看

點心服務喔

笑笑

ニコ

ニコ

很多漂亮風景吧

請看這個

人面葫蘆岩

土星環

瀑布

繃帶大佛

是不是很想去看看？

人間国宝

腹筋庭園

不過若不熟悉附近的地理會很辛苦

會浪費很多時間

真的

總之，先帶我們去食堂吧
我餓壞了！

這樣的話
你會需要一個導遊

我們是飯店專屬的
可以放心喔

我也知道哪裡有好吃的早餐食堂

請坐上
本地最快速的專車

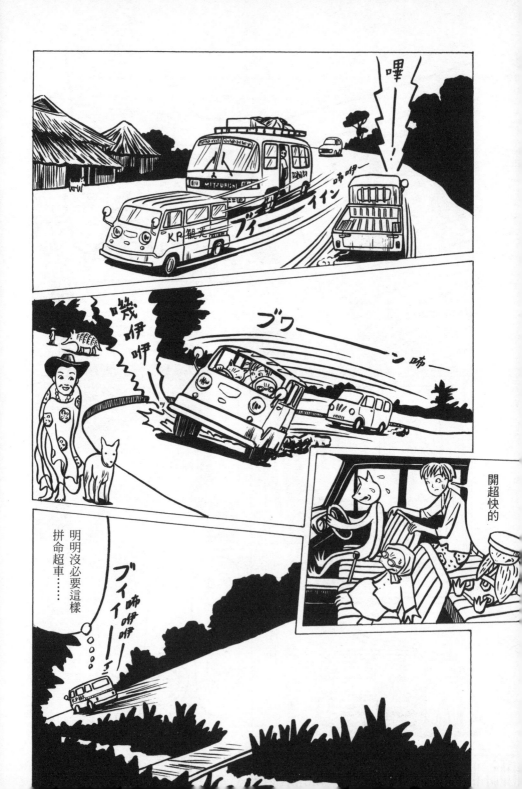

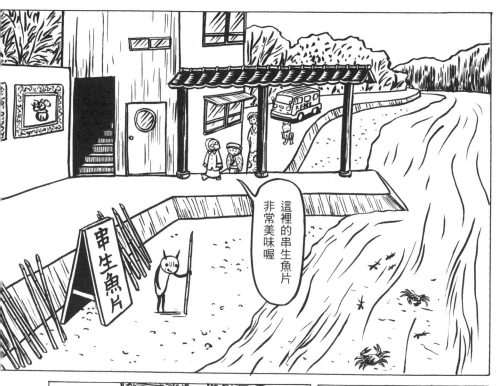

這裡的串生魚片非常美味喔

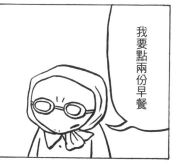

我要點兩份早餐

O
K

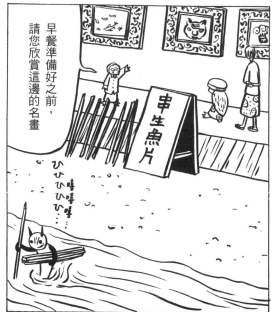

早餐準備好之前，請您欣賞這邊的名畫

嘻嘻嘻…
ひひひひ…

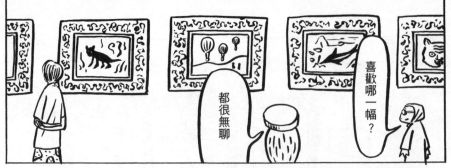

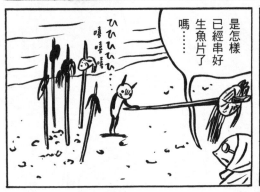

170

那麼，我們去觀光吧

這裡是有名的「腹筋庭園」

是用橡膠做的

樹也是橡膠做的

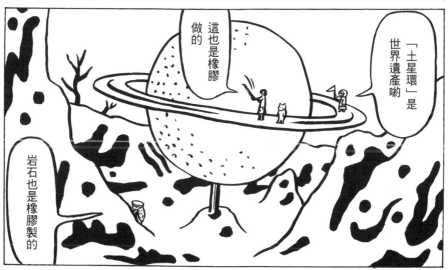

「土星環」是世界遺產喲

這也是橡膠做的

岩石也是橡膠製的

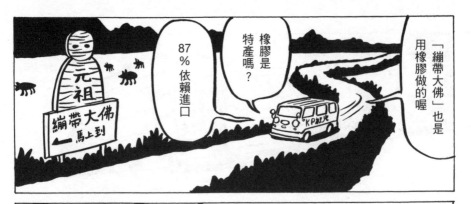

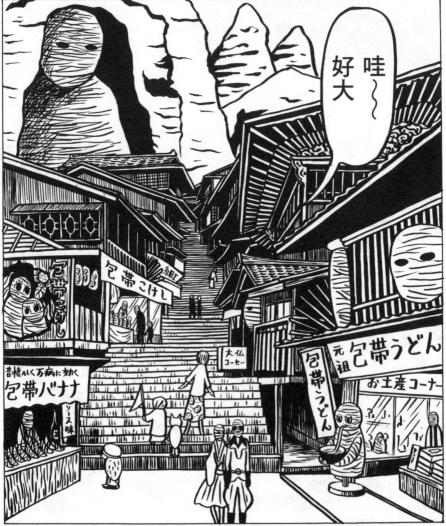

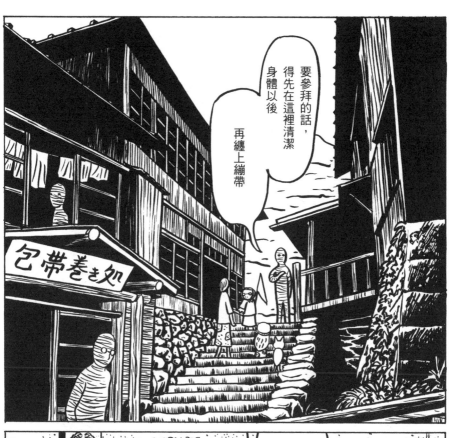

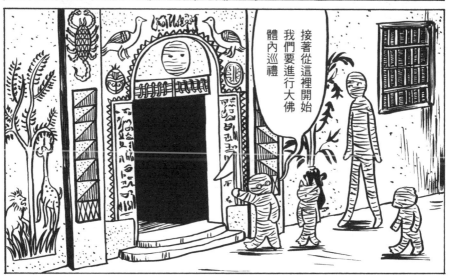

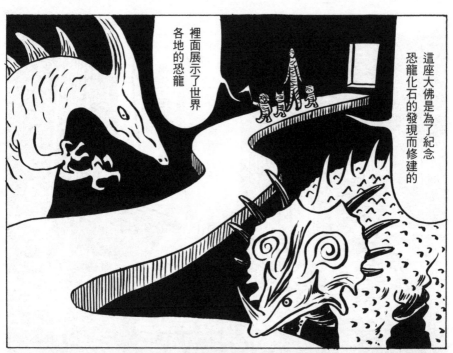

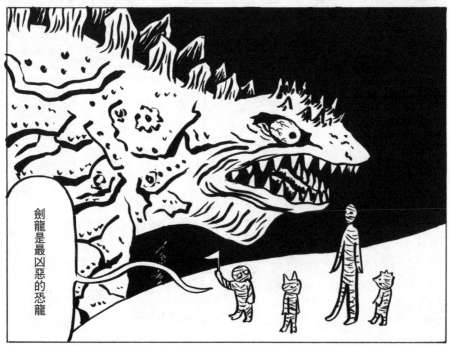

174

三角龍

這隻也很凶惡

這隻恐龍人氣很高

可以拍張紀念照

175

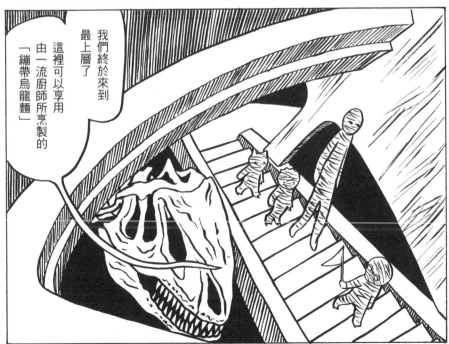

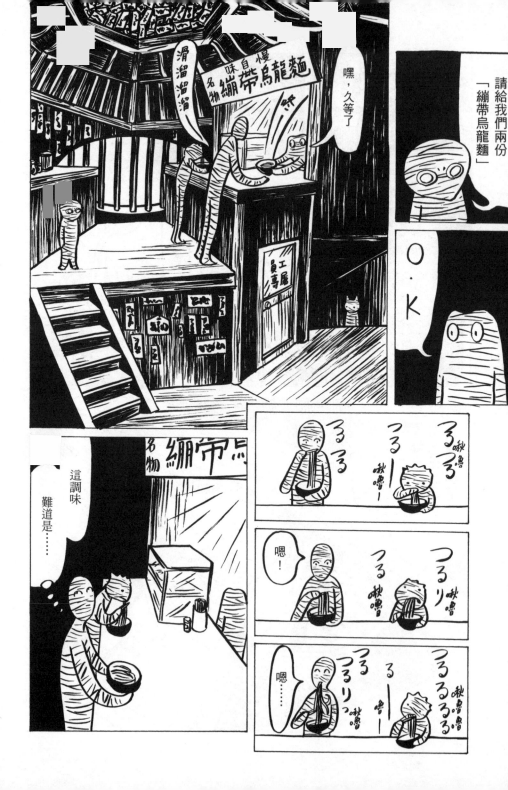

是老爸吧？

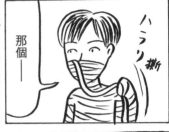

那個——

好久不見了啊

嗯

スルル…撕

嗯 你看起來精神 很好 我放心了

太好了

我這副模樣 多虧這裡可以 纏著繃帶上班

所以總算又可以 工作了

這是我上司

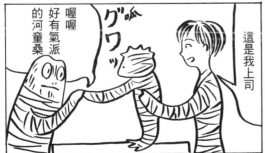

喔喔 好有氣派 的河童桑

グ呱ワッ

我想起來了
我們
其實還在工作

先這樣

先告退

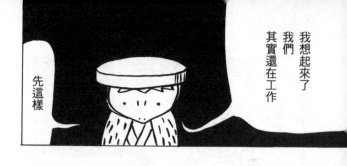

每週金曜特売日

場 市

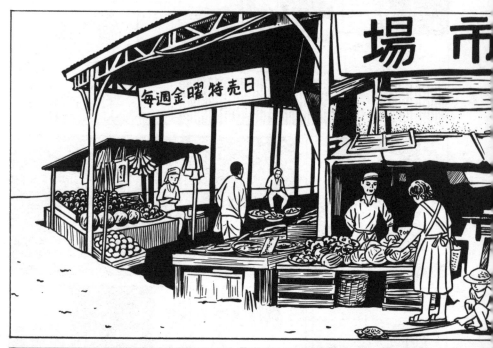

一定要找到美味
的小黃瓜啊

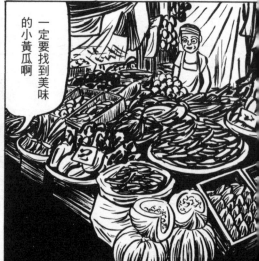

我先試吃

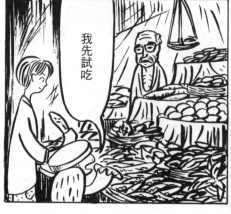

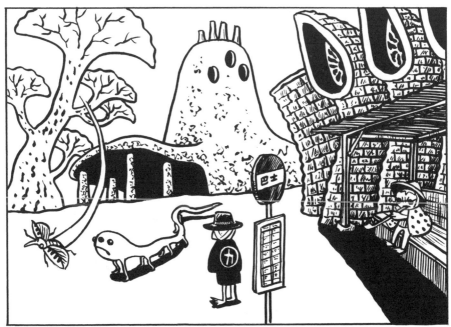

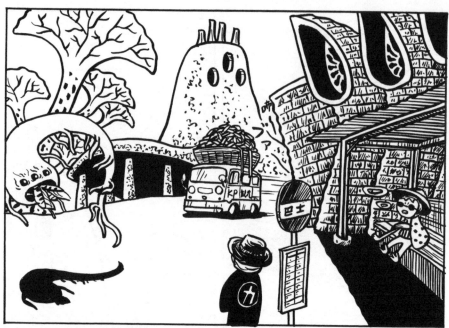

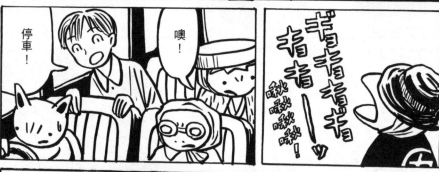

停車！

噢！

ギョギョギョ
ギョ——ッ
秋秋秋秋秋！

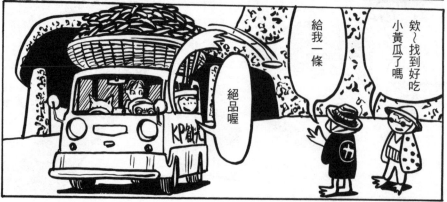

欸～找到好吃
小黃瓜了嗎

給我一條

絕品喔

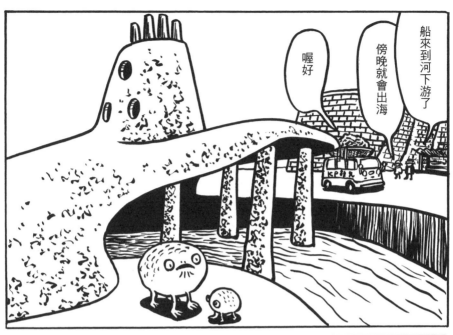

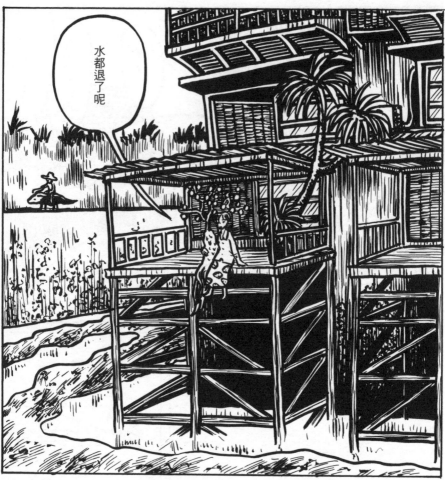

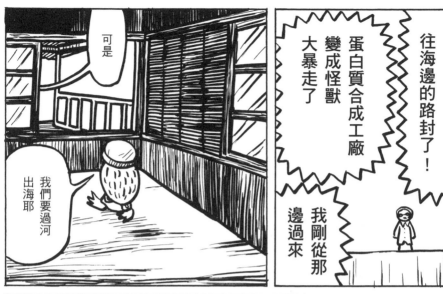

往海邊的路封了！

蛋白質合成工廠變成怪獸大暴走了

我剛從那邊過來

可是

我們要過河出海耶

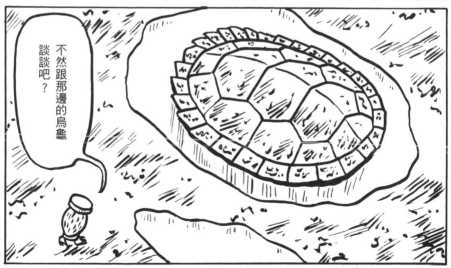

不然跟那邊的烏龜談談吧？

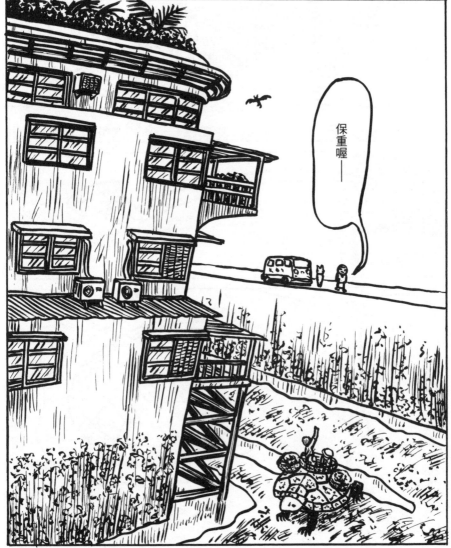

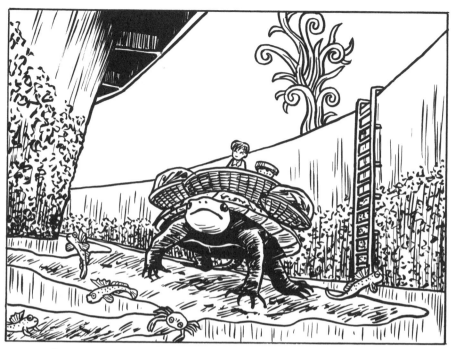

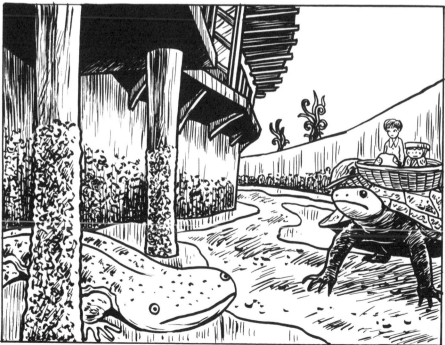

187

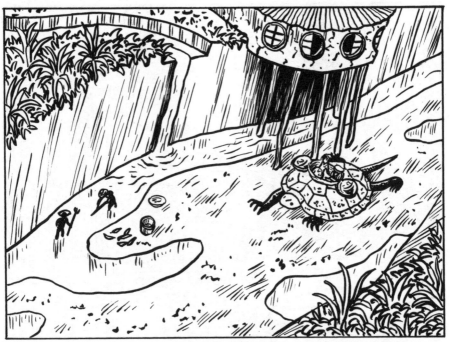

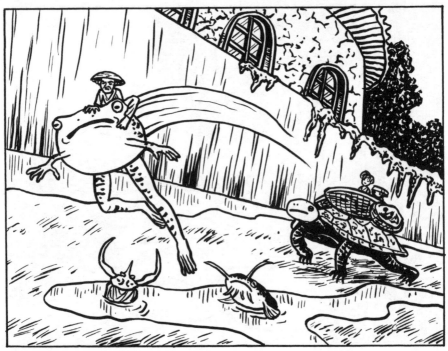

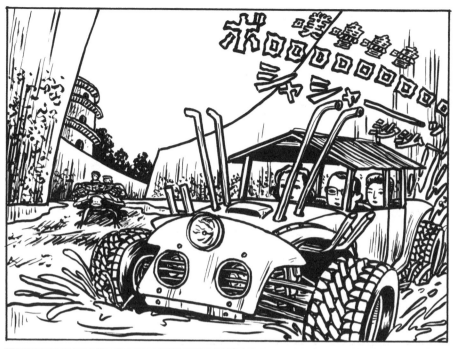

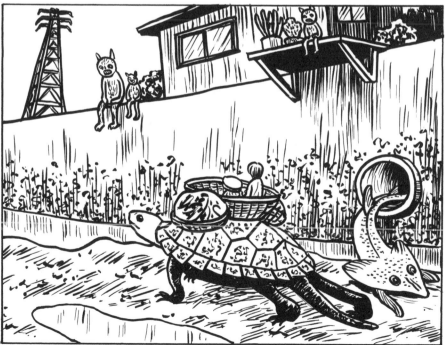

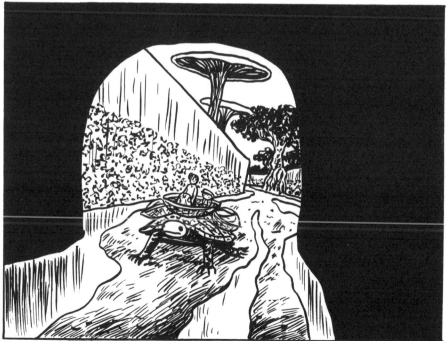

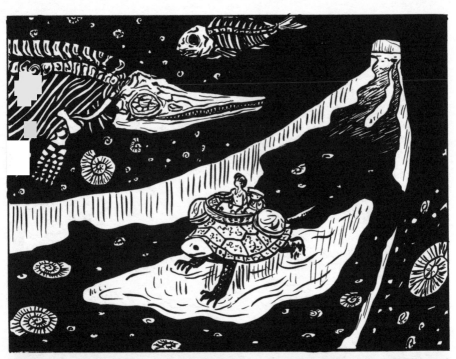

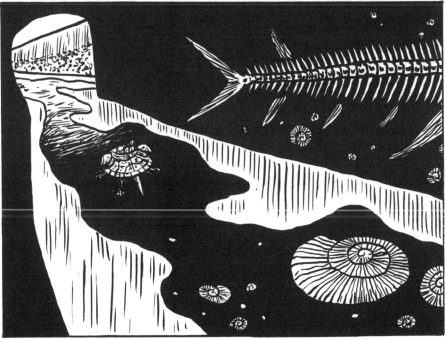

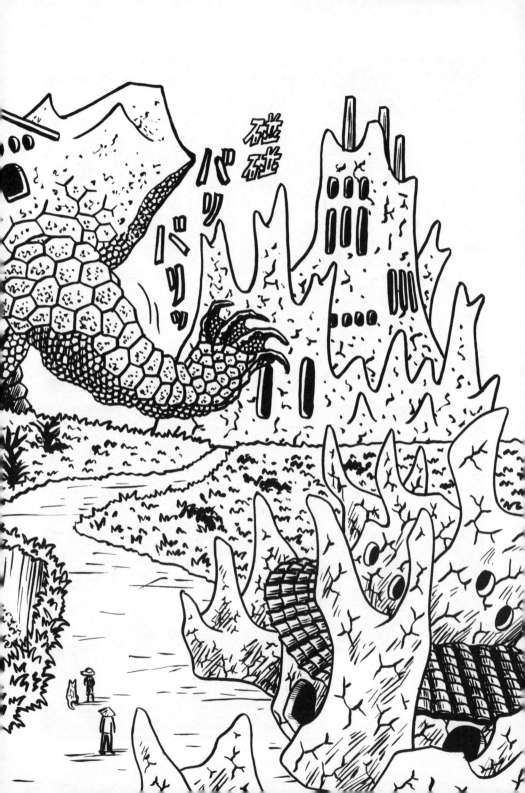

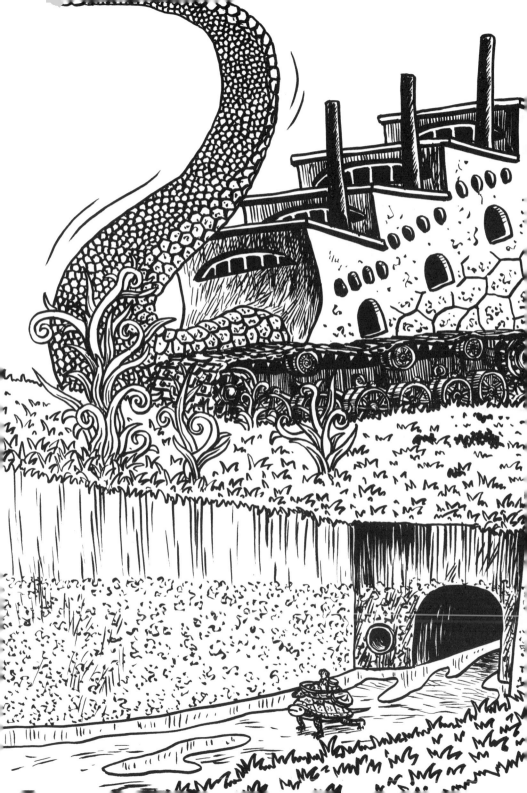

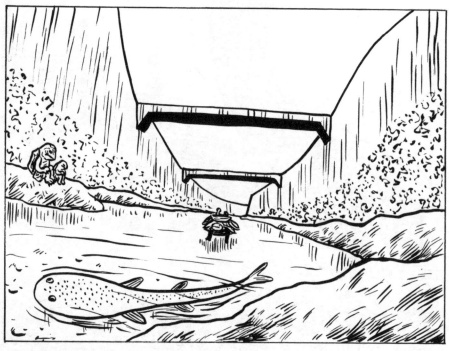

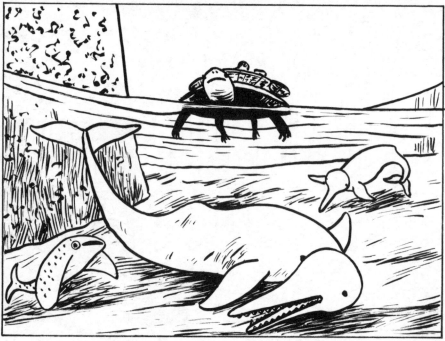

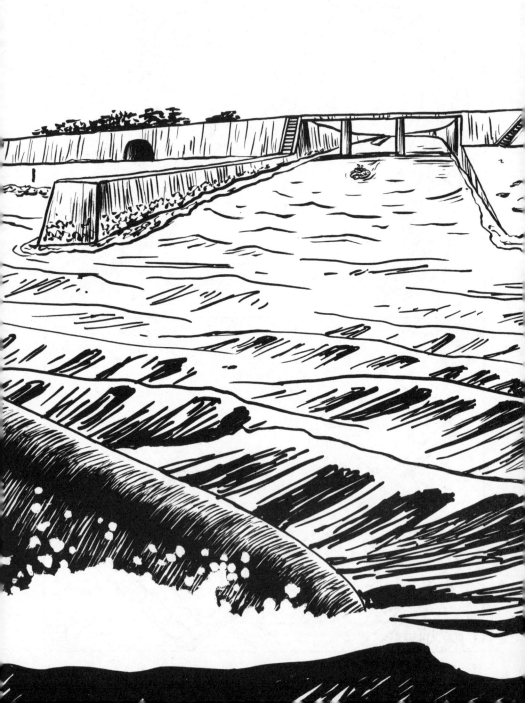

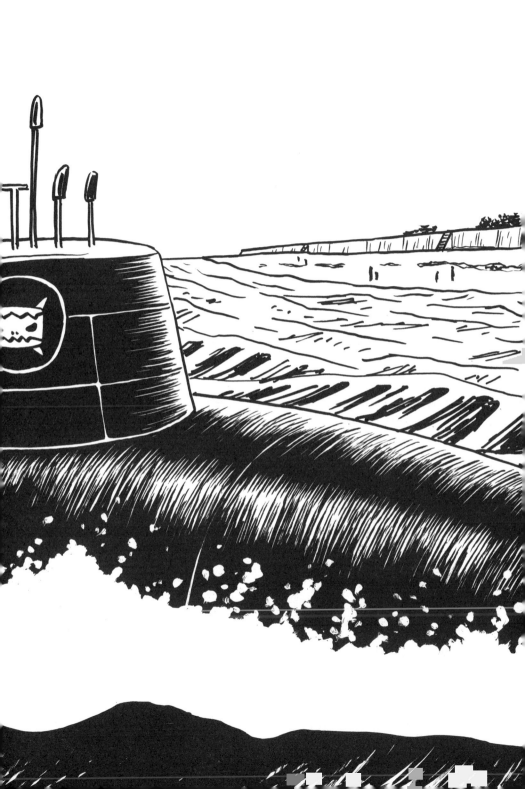

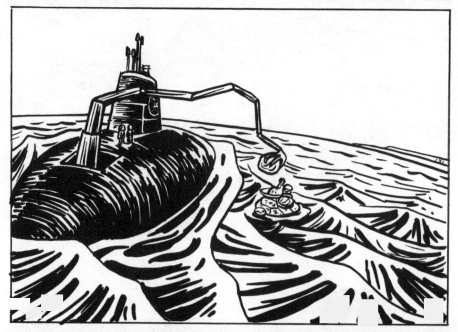

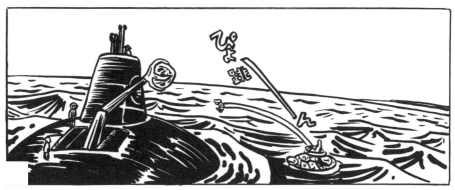

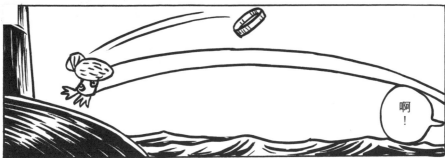

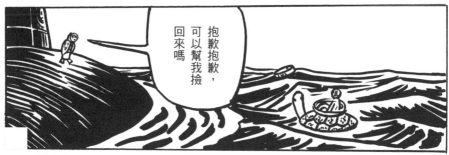

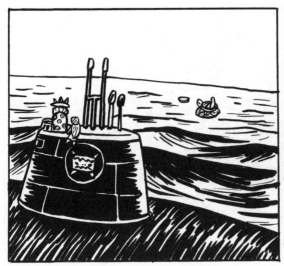

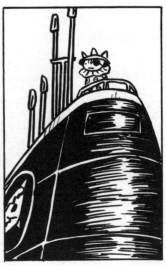

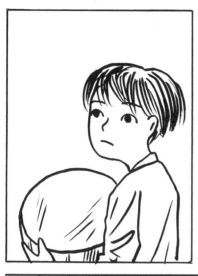

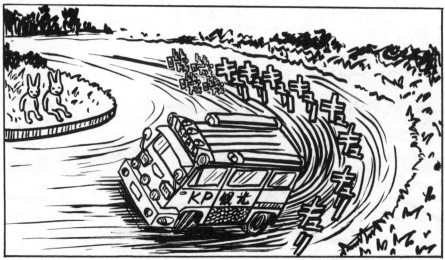

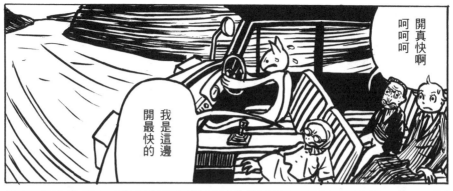

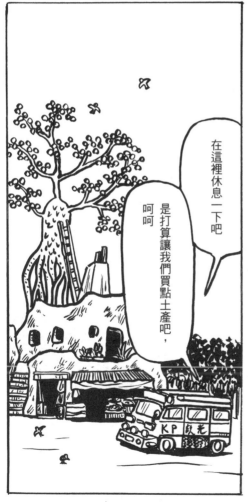

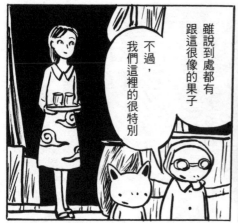

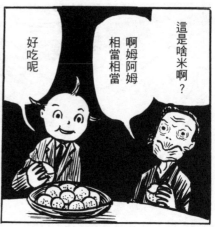

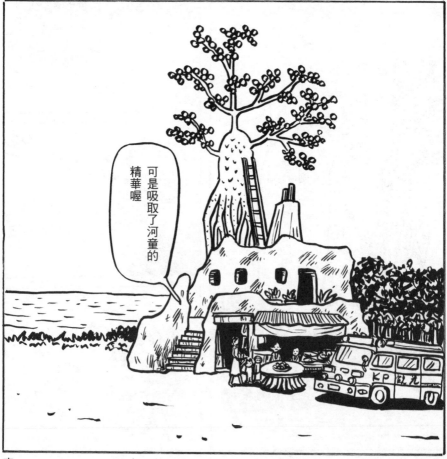

完

一首即興的漫畫情詩

逆柱意味裂的臺灣出征來到第二擊，完全不是我們預想的癲狂打法，而是溫柔得近乎浪漫。《潛水艇河童族》，一部小小變態、頗為動人的純愛之詩，我這樣說的時候，感覺全體河童族都在感謝我。

因為這也是河童族的《白雪公主和七個小矮人》故事。出身軍艦島一般的堅固陸地建築的安娜，和永遠深潛海底冒險的河童族，本來是最不門當戶對的。但安娜的神廚爸爸經歷了裁員衝擊，安娜只好出門找工作——這也像極了落難公主的套路。

雖然安娜的打扮更像灰姑娘般樸素，但她善良、從容的氣質無法掩飾。潛水艇的出現，也許就起於安娜的一念——她在渡輪上感到「冷到骨子裡了」的時候，富有利他主義的同情心讓她想到「從這裡往更北邊的海邊發生過潛艇意外，在寒冷的海底等死的恐懼感到底是什麼樣的體驗啊？」——也許因為這一念，河童族感應到了她的善良，而憑空來臨這個故事參與她的冒險。

而當安娜被河童潛水艇囚禁，她完全沒有想逃，只是當一份工作看待，這也是日本人的國民性之一種。我們在《神隱少女》那裡見過類似遭遇的千と千尋，可以說宮崎駿和逆柱一樣敏感地捕捉了日本少女的獻祭精神，

或潛意識。

然後他們都致敬了《愛麗絲夢遊仙境》，怪物和王后、巨嬰的關係組合在宮崎駿那邊更彰顯，而逆柱明顯更沈迷於柴郡貓的謎語或者隨意變大變小的迷宮遊戲。再加上鸚鵡螺號的《海底兩萬里》裡的偽科學趣味，《潛水艇河童族》儼然可以成為一部小經典。

但《潛水艇河童族》在這種現代主義的夢境再往前推進一步，帶入大量對景觀社會的解構和反諷，以兒戲的追逐打鬧。《景觀社會》（法語：La Société du spectacle）是法國思想家居伊‧德博（Guy Debord）所寫的一部哲學和批判理論的作品，裡面他指出：現代社會中真實的社會生活已被表象所取代。「所有的直接存在，一切都轉化為一個表象。」這一過程，在他看來就是「商品完全成功地殖民化社會生活的歷史時刻。」（據維基百科的概括）

逆柱意味裂的漫畫之一大魅力正在於對表象世界的孜孜不倦的執迷，他似乎要把居伊‧德博的發現倒轉，把一切的表象轉化為直接存在，因此我們看到這樣的一幕：安娜透過電視觀看本來近在咫尺發生的事情，跳進洗衣機裡的河童被闖進來的避孕套套頭男用電鞭槍勒暈。「透過」、「跳進」，都是次元轉換的魔法，但逆柱這裡的運用是故意強調其毫無必要性，進而彰顯景觀社會的荒謬。

同時，電視機和洗衣機都是七十年代、也就是《景觀社會》寫作時代的款式，「商品完全成功地殖民化社會生活的歷史時刻」延續到當下，類似的場景我們在大衛林區的電影中也曾見過。

這不過是逆柱隨心所欲的解構之一斑。與家用電器的偶發魔性相比，他更相信食物對劇情、人情的神奇力量。在安娜出門後，伏特加帶來第一個轉折，讓她充滿自信；烹調和食用河童們採來的深海大王蟹的蟹膏帶來第二個轉折，讓她信任在夢境裡任何事情都有可能。過恐怖的醃鹹魚馬路的時候，河童拼死相救，結果反而

被安娜救了，兩人真成了患難之交。

就餐（兩人分享大份黃瓜丼飯）的「天上世界」和噴煙工廠化身怪獸的一路打鬥，是羅曼史的必須，一路以大幅場景展開，充滿異星情調。「天上世界」裡的人都滄海桑田長出鬍鬚了，河童和安娜怎會不變？噴煙工廠的必殺技漸漸放緩，變成擁抱和舔吻，未嘗不可視為高度壓抑慾望的河童和安娜的潛意識幻化。

異化的物，漸漸都靠攏而來，成為安娜故事溫暖的圍牆，有別於逆柱其他漫畫裡飽含傷害性的場景——這也許是安娜的自我保護機制啟動而來的天真，也許就是逆柱的善意。即使是恐怖又無聊的繃帶大佛（類似形象常常出現在丸尾末廣漫畫中），也起到了保護安娜的青蛙老爸的作用。最後收結少女故事的還是兩種食物：老爸的獨特料理味道，和河童用全身精力培育的奇異果樹——她單純的生活裡兩個男人的饋贈。

對於安娜的善良，河童處心積慮地報答了她，這就是河童的純愛，傳說中河童的恐怖一面被拋諸腦後。這是逆柱的又一次抒情，尤其河童和安娜的告別，是以極其隱忍的、日本老派電影的方式處理：安娜撿回河童帽子的那一刻，煙水茫茫，曾經出生入死的河童隨著潛艇已不知所終。安娜悵然坐在烏龜背上，就像從龍宮歸來的浦島太郎，永遠回不去之前的異托邦了。

事實上這樣一個浪漫的結局，是二〇一九年的逆柱意味裂對二〇〇五年的逆柱いみり的反叛，原作《はたらくカッパ》裡，故事驟然結束在兩人終於在河邊市場找到不知道算不算完美的黃瓜。二〇一九年，為著出版新的增訂版，逆柱主動加繪了這一頁後面的26頁新結局——十四年過去，逆柱似乎想通了為什麼河童對尋找完美的黃瓜有這麼大的執著。

關於兩個結局，我和中國漫畫家、逆柱的熱心引介者胡曉江有這麼一點分歧的對話：

胡曉江：「不補，就是一個可以永遠熱熱鬧鬧進行下去的故事。」

我：「補了，就是人生了。」

但既然接受了逆柱いみり**翻譯**成逆柱意味裂，那就是接受了他的世界是可以分裂成不一樣結局、甚至世界觀都不一樣的實驗文本，我想，這才是讀逆柱最有意思的挑戰吧。

香港詩人、作家

廖偉棠

招牌看板中譯參考

頁 17

碼頭

寒冷號

血拳咖啡

熱情獸醫

碼頭

拖拉機

蘇聯

工廠

紅色普季洛維茨（車型）

列寧格勒斯塔契克街 67 號

全烏（克蘭）總工會蘇維埃出版社

頁 18

蛇

Tod Browning 執導

《怪胎》（電影海報）

多汁

辛辣

甜瓜

頁 19

醫院

有夠臭

頂級醃漬鯡魚

好吃

星月

鋼鐵號（列車）

頁 122

咖哩

魚板

炸豬排

烏龍麵

蕎麥麵

蝮蛇啤酒

頁 140

腸胃藥

赤玉嗨新貝林

食物中毒

下痢

太空侵略者鈴蘭
閉店

壽司
歌麿咖啡
夏威夷拉麵

掏耳

頁 141

（招牌）
賜
宮內省
御用命
元祖山葵漬
萬漬物
維他命 B
魚王露

頁 142

燕子號
自行車

頁 143

燙髮
天然風捲燙

頁 172

元祖
緄帶烏龍麵
土產專櫃
緄帶烏龍麵
大佛咖啡
工藝
緄帶木芥子
懷舊老方治萬病
緄帶香蕉
醬汁味

頁 173

纏緄帶處

213

MANGA 002

潛水艇河童族
增訂版 はたらくカッパ

作者 逆柱意味裂（逆柱いみり）

譯者 高彩雯

導讀 廖偉棠

美術／手寫字 林佳瑩

內頁排版 黃雅藍

社長暨總編輯 湯皓全

出版 鯨嶼文化有限公司

地址 231 新北市新店區民權路 108-3 號 6 樓

電話 (02) 22181417

傳真 (02) 86672166

讀書共和國集團社長 郭重興

發行人暨出版總監 曾大福

發行 遠足文化事業股份有限公司

地址 231 新北市新店區民權路 108-3 號 8 樓

電話 (02) 22181417

傳真 (02) 86671065

電子信箱 service@bookrep.com.tw

客服專線 0800-221-029

法律顧問 華洋國際專利事務所 蘇文生律師

印刷 勁達印刷有限公司

初版 2022 年 11 月

定價 400 元

ISBN 978-626-96582-4-4

ZOUTEIBAN HATARAKU KAPPA by IMIRI SAKABASHIRA
© IMIRI SAKABASHIRA 2019
Originally published in Japan in 2019 by Seirinkogeisha CO., LTD.
Traditional Chinese translation rights arranged with Seirinkogeisha CO., LTD.
through AMANN CO., LTD.

特別聲明：有關本書中的言論內容，不代表本公司／
　　　　　出版集團之立場與意見，文責由作者自行負擔

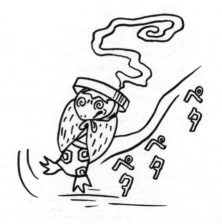